U0040051

MUSIC
to
the FUTURE

樂進未來

台灣
流行音樂的
十個
關鍵課題

李明璁　統籌策劃

給下一輪台灣音樂盛世的備忘錄

文—李明璁

「流行」是什麼？大致上好像可以這麼定義：在某一特定時期裡，廣受大眾歡迎、喜愛、關注或模仿的人事物。

而這樣的解釋，一方面在時間向度上暗示著「凡流行皆有賞味期限」或「流行是快速且善變的」，另方面在空間層次上，則意指「流行的擴散，總是廣度有餘而深度不足」。

據此，當我們使用「流行音樂」這字眼時，第一印象通常是「特定某時期裡普受大家喜歡的歌曲」。這樣的想法當然不能算錯，但卻有點狹窄化我們對流行音樂的更多想像。若用英文來說，上述印象其實是指「Pop Song」，只是廣義「Popular Music」的其中一種「類型」樂風。而所謂的「Popular Music」，比起上述中文「流行音樂（或歌曲）」的涵蓋範圍來得大許多。因此，日文似乎較為謹慎地採取片假名直譯為「ポピュラー音樂」，而不是冠以他們亦有的漢字「流行」。

「Popular Music」有著曖昧且多重的意義，以下談及的音樂都可以被納入：首先，它可以指涉各種庶民音樂，特別是二十世紀後從傳統民俗音樂衍生出來、被灌錄成唱片的歌謠或民謠；其次，它當然也意指（且時常被理解為）唱片工業為了消費市場所量產的通俗歌曲，亦即前述的「Pop Song」（包括一般所謂抒情「慢歌」，或搭配舞蹈表演的「快

歌」等）；最後，它還有著在知性或感性上彼此衝突競爭的多元樣貌，比如各種對抗「主流流行歌」的另類曲風——搖滾、龐克、電音等不同類型音樂。

由此觀之，「Popular Music」其實是一種永遠帶著矛盾張力、卻也因此極為豐富有趣的文化表現，它兼容並蓄或說紛雜並陳了流行與反流行、傳統與現代、庶民與菁英、商業與藝術等不同思維和感受的音樂。

本書對「台灣流行音樂」的視野與界定，就是基於此種多元的「Popular Music」概念。換言之，這裡頭既包含一般俗稱的流行歌文化，但也涵蓋了「熱門金曲」以外的非主流、獨立另類、甚至是異議性的音樂文化。

台灣流行音樂，從日治中後期發展至今，即使曾經歷漫長的政治戒嚴與文化控制，仍能活力充沛，繁花似錦。到了一九八○年代之後，更是在政治民主化、經濟自由化與社會多元化的巨大浪潮上，呈現出眾聲喧譁、百家爭鳴、消費旺盛的產業榮景。Made in Taiwan 的音樂作品，不僅流行於台灣，在中國、港澳與東南亞、乃至美國各地華人社群，皆深受大眾喜愛。然而，從九○年代中期以降，全球化與數位化兩股力量衝擊不斷，各國音樂產業皆面臨巨大變革，曾經擁有各種優勢的台灣音樂工作者，該如何在一個又一個嶄新華麗舞台上，重整裝備，蓄勢待發？也是挑戰擂台上，

來自民間與政府的焦慮是必然的。尤其面對韓國流行音樂的攻城掠地、或中國大型歌唱節目的強勢「逆輸入」，台灣流行音樂界曾有過的競爭優勢，反而讓自身陷入某種慌亂。有些人開始急躁地尋求強效處方，希望能快速複製成功策略、模塑出一個樣的偶像新星！相對的，也有人耽溺過去榮景，緊抓著昨日黃花的獲利模式，看能不能從乾涸的毛巾上，再用力扭擰出幾滴解渴的雨露。無論你是音樂產業人、創作者還是單純喜好聆聽的樂迷，同處於台灣此刻的

瓶頸，面朝著世界寬廣未來，關於我們生命熱情寄託之所在——音樂，似乎須有更多更深、也更具想像的討論、思考和行動選擇。

這本書歷經一年的**籌畫製作**。包括前期資料蒐集與初步訪談，歸納出台灣流行音樂當前發展的重要議程；接著，邀請了二十位長期深耕、對未來擘畫具有嶄新視野的音樂工作者及評論家，進行十場深入的焦點對談。我們希望能橋接產業、政策、學術研究與大眾閱聽，一起探索這十個關鍵課題：群眾募資、數位串流、實體販售、展演空間、演唱會、獨立廠牌、跨界連結、中國市場、韓流啟示與在地扎根。

在此特別感謝台北市文化局的出版資助。除了本書，另一本由我統籌策劃的同系列新書亦將同步推出——《時代迴音：記憶中的台灣流行音樂》，以音樂物件、事件、地標和人物四大主題，敘說流行音樂在個人記憶與社會變遷中的點滴故事。希望這兩本一套的設計，能引導我們從對流行音樂歷史的回溯梳理，前進到對未來音樂趨勢的探問展望。

此外，為了凸顯台北「樂進未來」的前瞻精神，我們特別與這牆音樂共同企劃製作一張隨書附贈的ＣＤ唱片，找來十個備受矚目的台灣新世代搖滾樂團（包括滅火器、熊寶貝、大象體操等），選錄不同曲風（包括民謠、龐克、後搖滾等）和各種母語（國、台、客語）的代表作品。

最後，也感謝台北市文化基金會出借對談場地，以及各位慷慨賜教的與談人、授權照片的好朋友們，還有提供意見的審查老師。沒有各位的熱情相挺，這本書將無法這麼扎實、豐富、趣味盎然。

期待這本書能夠作為新世代音樂工作者及愛好者的一個備忘錄，協助台灣流行音樂打通經脈，活絡氣血，面朝下一輪盛世地勇往直前。

目錄———

群眾募資

群眾募資，自己的音樂自己做

文‧姜佩君、李明璁

網際網路時代來臨，愈來愈多人透過上傳自己的音樂創作與表演影像，從素人搖身變為明星。另一方面，在音樂串流強勢崛起的衝擊下，實體唱片銷量持續滑落。音樂人即使在網路上迅速成名，擔心成本無法回收的唱片公司也不敢貿然投資。新人要靠唱片的收入生存，無疑更加困難。在獨立歌手、樂團和素人可能連發片資金都湊不齊的情況下，群眾募資網站的出現，為流行音樂在網路時代的生產與流通，打開了新的一條活路。

在群眾募資網站出現之前，政府透過獎助將國家預算投入流行音樂產業，是台灣在晚近十年受到關注和討論的一種資金挹注形式。自二○○七年起，行政院新聞局開辦「樂團錄製有聲出版品補助計畫」。根據首屆評審團召集人李明璁回憶，當時新聞局原本計畫舉辦高額獎金的全國樂團大賽，但多數諮詢委員都認為：「台灣不缺類似競賽，樂團更需要的是培力。」時任新聞局長的鄭文燦從善如流，促成了這項推行至今的獨立樂團補助計畫。接著，在二○一○年進一步推行「流行音樂產業發展行動計畫」，大幅提高補助額度，除了錄音之外也提供行銷獎助。

二○一三年，「旗艦型流行音樂製作及行銷產業促進計畫」（以下簡稱旗艦計畫），將大型唱片公司也包含在補助對象之列，引發輿論爭議。時任評審團發言人倪重華表示，此計畫和過去不同，屬於政府的產業「投資」，而非單

純「金錢援助」，故著重考慮投資報酬率、產業競爭力，而非個別歌手或樂團所擁有資源之多寡。根據旗艦計畫之作業要點規定：補助經費不得超過核定計畫書提報預算的百分之四十九，其餘經費必須由申請者自行籌措，最後以預算的百分之百進行結報——這就是所謂的「相對投資」。然而，相對投資似乎也造成了一定的門檻限制，將資源本就不足、無法自行籌措部分資金的音樂人間接排除在補助之外。

在政府補助或投資規模日漸擴大、但卻也因此爭議漸多的情況下，產業資金短缺的現實問題，終究得在市場中尋求解決。網路群眾募資平台的出現，成為流行音樂發片資金來源的新選項。只要主題明確、設定目標金額和回饋項目的影片和文案，通過網站的審查上架後，任何人都可以在網頁上瀏覽，選擇自己有興趣的提案、願負擔的金額和想要的回饋項目，以網路付款贊助。若該提案在截止時間前，成功募得所需經費，則提案者必須按照合約履行回饋；反之，截止期限內未募得所需經費的話，款項將會退還給每一位贊助者。這樣的募款方式，只要支持者人數足夠，提出構想的人就能付諸實行，不須在一開始就自籌經費，還得擔心成本能否回收。

群募網站 Flying V 執行長鄭光廷曾表示，募資平台將「有錢沒處花」和「有能力卻沒錢」的兩群人媒合在一起，而音樂影視類的募資案，因為同時符合「高創意」和「低風險」的條件，贊助金額、募資成功率都比整體提案平均值來得高。獨立樂團「放客兄弟」是台灣第一組成功透過群眾募資發片的音樂人，二○一三年，他們透過 Flying V 募得三十八萬元的資金發行首張專輯，並舉行首唱會。這筆款項，在當時已創下台灣網路募資金額的最高紀錄。

事實上，流行音樂產製的群眾募資在國外早有案例。一九九七年，英國老牌搖滾樂團「海獅」（Marillion）就曾向歌迷預售美國巡演後發行的專輯，募到了巡演所需的六萬元美金，當時甚至連網路都還尚未普及。二○○九年，美

國募資網站 Kickstarter 成立，至今累積的音樂類專案數量，僅次於電影類（但旗鼓相當），並遙遙領先其他科技或藝文專案數量。以二○一五年十月份的查詢為例，當月同時在站上進行音樂類募資專案的數量便多達四萬三千筆。

在這方興未艾的網路募資史上，曾募到最高金額之一的音樂人是 Amanda Palmer，她在二○一二年以短短一個月的時間，便為自己的新專輯《Theatre is Evil》（包括巡演）募得約一百二十萬美元（當時約合新台幣四千萬），這筆鉅款來自兩萬五千名贊助者。而同樣於二○○九年成立，更專門聚焦於音樂的募資網站 Pledge Music 則將上線提案依照音樂風格分為搖滾、電音、嘻哈、爵士、鄉村、流行、古典等七類。二○一四年，曾獲葛萊美與ＭＴＶ最佳音樂錄影帶獎的美國樂團 OK GO 透過此平台成功募資，發行了專輯《Hungry Ghosts》。此外，美籍華人饒舌歌手 MC Jin（歐陽靖）的專案《14-59》，因為球星林書豪在其推特（Twitter）上大力推薦，而迅速達到了募資目標。

鏡頭拉回台灣，二○一五年一月，由閃靈樂團主唱林昶佐（Freddy）擔任創意總監的「出日音樂」與 Flying-V 合作，聯手打造音樂專屬的募資網站 FreeBird。林昶佐認為，數位化使唱片銷售不如以往，而現場表演受限於地域、時間，也無法完全彌補唱片營收的缺口。為了回應串流音樂導致的音樂零碎化，「我們未來要做的不只是一張唱片，而是傳達一段故事」，而募資讓音樂的故事有了更完整呈現的機會。是以，募資提案的概念發想、描述及回饋設計是否能吸引消費者出資，在在都考驗著新時代音樂創作者「說故事」的能力。

故事說得最成功的案例之一，是二○一二年金曲獎三項得主的以莉·高露。她是 FreeBird 第一波募資專案受邀人。有興趣的網民，除了可以上線用新台幣四百元預購新專輯《美好時刻》以外，贊助更多金額還能獲得以莉·高露自家種植製作的米餅、手工燻製的飛魚等。若贊助額達最高的六千元，甚至可以與她一起在南澳生活一日遊。音樂人能回

饋給募資群眾的，不再只是一張專輯，更可能是一套另類生活體驗，這樣豐富而有延展性的提案，讓以莉・高露在時限內募到了專輯發行所需的三倍經費。群眾反應之熱絡，令整個音樂產業都為之驚歎。而她的丈夫、專輯製作人陳冠宇笑說，兩人為了回饋項目，還一起燻飛魚燻到凌晨三點。

「新的時代到了」，陳冠宇表示，募資網站將資金、行銷、通路三者合一，使音樂創作者能夠更直接掌握自己音樂的產製過程。以莉・高露也曾形容，群眾募資的概念有如「農夫直購」，創作者在音樂生產階段即可「真正與群眾面對面」；而群眾也可透過贊助專輯附帶留言，更直接地鼓勵或建議音樂人，不必再如過去得透過唱片公司轉交意見回函，才能了解樂迷想法。

受到以莉・高露成功募資的鼓舞，曾在九〇年代引領台語新搖滾運動的音樂人之一朱頭皮，也開始透過另一網站 HereO 分階段募資，期待他的《五十大壽》個人專輯能受樂迷青睞與支持。他嘗試以「半成品的群眾參與大會」作為宣傳手段、以及集資的不同階段性回饋，讓歌迷可獲得直接共同參與歌曲創作、甚至錄音發聲的機會。群眾募資的概念應用，自此已經不只是為了籌措資金的手段，更讓生產與消費音樂兩端的人們能跨越界限，彼此交流合作。

在 Flying V 募得美國巡演經費的獨立樂團「記號士」主唱陳麒宇便指出，相較於政府補助，群眾募資的優勢在於出資者不需要透過權威來決定投資對象。群眾募資賦權消費者，使其自身更積極成為影響音樂生產的人。據此，募資網站也就不只是媒合生產和消費端的平台，更積極對募資者提供個案輔導、協助財務規劃、回饋方案及企劃文案撰寫等工作。畢竟募資越成功的案例，對於抽成制的平台本身獲利越大。總之，對音樂創作者（募資者）、消費者（投資者）、以及平台來說，募資提供了相當大程度可能三贏的新局面。

當然，群眾募資既為流行音樂開啟了新的可能性，也帶來了新的挑戰。在以下對談中，兩位與談人便指出，台灣流行音樂的未來是將由消費者主導，而且不限於國內消費者。據此，商台玉擔憂台灣的網路產業規模若遲遲無法與大型媒體取得平衡，消費者的資訊來源將會全數為國際平台所掌握。而朱頭皮則提醒，未來逐漸將由消費者掌握遊戲規則，音樂市場變化的樣貌更難以預測。無論如何，創作者愈來愈沒有剛愎自恃的特權，而必須更加聆聽、甚至吸納群眾的想法和感覺才行。

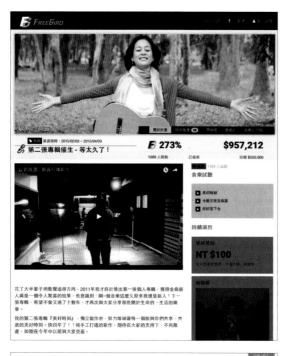

FreeBird音樂募資網站截圖，
二〇一五年十一月十二日。

HereO音樂募資網站截圖，
二〇一五年十一月十二日。

募資平台 對談：

「不只募到資金，
還有人情和創意。」

創作音樂人 **朱頭皮**

①

商台玉 數位文化協會理事長

商台玉

比最早的台視還大一歲的電視兒童。

從小看影劇版立志進娛樂圈，老三台時代在外製公司做現在被嫌棄的綜藝節目。

有線電視時代轉戰新聞台，中間插花演唱會和流行音樂。

熱愛學習新事物，現在混新媒體、以年輕人為師。

現職台灣數位文化協會理事長。

朱頭皮

台南人。台大大氣科學研究所畢業。

一九九四年首張專輯登上美國告示牌 (Billboard) 雜誌封面故事。

二〇〇〇年金曲獎「台語歌王」。

製作專輯數十張，也寫電影主題曲、廣告音樂、樂評、影評。

創立全台唯一福音搖滾樂團「搖滾主耶穌」。「創用 CC」台灣親善大使。

出版數張「CC 授權」專輯，獨步全球。

李明璁（以下簡稱李）：近年來我們看到愈來愈多台灣企業樂於投資電影拍攝、抑或贊助各種藝術表演活動（有些甚至還是比較前衛、非主流的），但相對的好像比較少對於音樂產製的資助（如果有贊助也大多集中於演唱會舉辦），儘管投資音樂發片所需的金額，遠少於投資電影拍片。可不可以先請兩位談談，為什麼會有這種投資選擇差異？

商台玉（以下簡稱商）：大公司的商業邏輯跟我們不太一樣，在投入一個產業之前，公司要先預估它得投資多少資金和人力。如果不是為了開發某一項事業，企業較難接受突然有公司或個人跑來問它「要不要投資我們」。從另一方面來說，音樂需要的投資，其實與企業贊助「打廣告」的思維不同。大部分企業以稅後盈餘建立基金會、做文創，目的其實是公關行銷。因此，錢必須花在大眾能夠理解的「精緻文化」上頭，或者贊助課後輔導、營養午餐。對於一般企業來說，流行音樂是商業的、偶像的，不太需要錦上添花，然後又不像投資電影可能有很大的票房獲利想像。換句話說，投資音樂的名利報酬率似乎有限。但其實，許多音樂工作者根本就是困頓藝術家啊，只是一般大眾看不到罷了。

網民難捉摸，一定要有媒合平台

朱頭皮（以下簡稱朱）：要搞一個流行音樂福利聯盟啦！前幾天跟 Here○ 的老闆 Paul 在討論我的優勢到底是什麼，談到一半我們就發現優勢其實也是劣勢。從募資需求的角度來看，我好像比較有名、認識一堆人，可動員的資源似乎很多，所以鄉民可能會說「啊，朱頭皮不需要贊助吧」。可是他們不知道，十幾年來我每個月收入可能都幾千塊而已。我為什麼還活著？不過就只是因為很久以前曾經賺了一筆，有存起來罷了。當然，比我更慘的太多了！跟我一起弄樂團的朋友，他也曾經出過唱片，算有紅過，但現在可能一整年都沒有固定收入。

商：音樂家如果沒有經紀人的話，他甚至沒辦法接觸到能夠給他工作機會的人。台灣流行音樂產業缺乏媒合的新平台，以前的做法就只能依附在唱片公司、製作公司或經紀公司底下，創作者沒有太多自主性。因此，在文化部影視及流行音樂產業局委託「娛樂重擊」所經營的 Taiwan Beats 網站平台，我第一件做的事，就是在網站上做黃頁，把台灣所有音樂人和各類音樂公司的網路社群媒體，以做黃頁的方式列出清單。這些就是建立媒合平台的重要基本工，但是過去在台灣卻沒有人做。

群眾募資的基本形式與操作

李：群眾募資其實就是一個更主動出擊的媒合平台。作為一種新型態的集資與投資形式，或者說是一種「投資性的消費」，請兩位談談它的基本運作形式與操作。

商：群眾募資大概有三種：捐贈式、債權式、股權式。股權式是投入資金後，專案發起者依照比例，算百分之幾的回饋金給你，相當於投資、買保險的概念；債權式其實是跟股權式差不多，只是用債的方式，付利息；我們目前在台灣、美國看到的主要還是捐贈：透過設定金額、以及與金額相對應的各種回饋，來引誘你捐贈，有點像是預購的延伸概念。

朱：以我的案子為例，贊助一百塊是純捐贈、五百塊有音樂會門票、一千塊再加一張專輯、到了一千五百塊就邀請你進錄音室，講唱個兩句讓我剪進專輯成品裡。看誰有興趣也有能力參與到什麼程度，我們做提案的就盡可能發想、滿足和配合。以前人家搞預購就是單純買唱片，現在募資可以玩的東西多太多，但你也要因此非常留意聽眾的期待和反應。

「創作有沒有可能
被群眾碰觸、
公開透明？
這是我們透過群募
正在嘗試的。」

商：捐贈型募資其實對產業的影響，如果比起股權式的募資，相對還是比較小規模。對此，相關法規的配套，我們政府還在廣泛蒐集意見中。基本上，股權式募資現在有兩種設計方向：第一種，針對專業的投資人，完全開放；第二種，針對自然人，因金管會要保護他們，可能會設個投資上限，比如一個單位十萬、全年不超過一百萬，這些都還各有利弊、眾說紛紜。目前看起來，行政院似乎不打算全面修法，可能就只是以行政命令盡快推動股權式群眾募資。畢竟捐贈式的募資專案現在平均較多也只有二、三十萬，唯有股權式募資才有可能把規模做大。

朱：若在群募平台上開一個兩百五十萬的案子，只是用捐贈式的送個唱片或禮物，絕對募不到吧，一定要有股權式的募資方法，能一次投入十萬、二十萬才有可能達成目標。但為什麼人家要投二十萬？當然是因為之後有可能獲利，他期望分享利潤。以前，經營獨立廠牌的唱片公司，主要募資方式就是找長輩：「你要不要先投資我五百萬、一千萬，以後如果賺錢就分你多少」之類的，現在則是把找長輩這件事情，改成在網路平台上找不認識但有興趣的人。

不只募資，也改變音樂產銷方式

商：其實群眾募資還要考慮通路的問題——沒有發行商的話，你怎麼賣？以前唱片公司會幫你發行，將唱片送到唱片行或上架購物網站；未來若以群眾募資的方式籌資製作專輯，電子支付系統就變得很重要。但台灣目前還沒有建立一套好用而普遍的電子支付系統，雖然有些銀行已經開始做一些簡單的個人支付。網路群募讓音樂創作者開始想像不同於以往的產銷方式，現在不只是自己的唱片要自己錄、自己發，還要自己賣！搞不好以後你就可以在自己的臉書內嵌支付工具，從生產到出貨全都自己來。

朱：為了募資，我們必須要去嘗試各種可能性，尤其是與聽眾互動關係的重新界定。很多實際的互動交流，會反過來影響到我寫歌的內容。藝術創作經常是很個人的，但誰規定創作就只是個人的事？創作有沒有可能被群眾碰觸？可不可以公開透明？這就是我們現在因為群眾募資而正在嘗試的東西。例如，我發現歌詞有一句寫得不太好，就開放參與募資的群眾來集思廣益改改歌詞。雖然這可能讓創作一首歌的過程變得有點冗長，但其實會激盪出新的音樂可能性。

我想要搞個五十大壽的念頭，其實從二〇一三年底就開始了，但直到二〇一五年遇見 HereO 這個群眾募資網站才有辦法落實，開始真正動起來。我們在八月開了一個「半成品的群眾參與派對」，很熱鬧成功。未來從創作、編曲，還有之後的宣傳，群眾都會陸續被邀請進來，我很多動作也因此慢慢來。不過，我現在的看法一年後說不定會改變，網路發展那麼迅速，其他募資案例會不會推翻我現在的想法，我也不知道。畢竟，現在哪裡還有什麼做音樂的固定方法？一切又都變得很實驗而未知。

全球網路時代裡的本土流行音樂

商：台灣看起來網路使用很發達，但其實網路的本土產業規模還是太小。相較於美國、韓國甚至中國，他們已逐漸將影音工業的重心轉移到網路平台，我們還是很依賴電視這種老舊、而又龐大難以撼動的媒體。如果一直沒有結構性的改變，台灣人最後用的都會是國外的網路平台，比如最近非常積極進攻台灣影音串流市場的 LINE TV。跨國公司永遠是速度快，超乎想像，而且一直在進化。台灣則因為結構問題，網路產業的發展總是慢一步，尤其資本最大的三大電信公司慢到簡直離譜。這對流行音樂的發展來說，是基礎建設上很大的落後。此外，除了結構性的問題，

「創作者開始想像
不同的產銷方式，不僅
自己的唱片自己錄、自己發，
還要自己賣！」

心態也很重要，網路無遠弗屆、快速流通的特質應該讓我們更沒有創作限制才對，如果連沒有語言優勢的韓文歌曲，都可以透過網路全球化了，我們有什麼理由放棄想像自己做出來的東西可以讓世界聽見和喜歡。

朱：有人建議我說「你要寫國語歌啦！」為什麼？台語歌也不錯，但國語歌市場比較大。我下一張專輯全是國語歌，但跟這無關，我其實是為了香港朋友而寫的。有個叫Thomas的傢伙，他曾在魔岩上班過，幫陳明章做企劃，後來回香港，幫綠色和平做反核專輯。台灣獨立音樂協會去年選舉，Thomas被大家選為理事長。「什麼！台灣獨立音樂協會的理事長竟然是香港人？」別驚訝，就是這樣啊。然後這次大港開唱也請了黃秋生、何韻詩，台灣聽眾反應熱烈。我最早在水晶唱片都出台語專輯，阿達跟我說，香港很多人喜歡陳明章、喜歡《抓狂歌》、喜歡我的作品，可是都「聽嘸」，反正就是聽氣氛但很喜歡。我突然覺得，不管是愛台灣也好、傳達理念也好，我可以為了他們寫國語歌，為了像Thomas、黃秋生那些聽不懂台語卻理念相近的人，而不是為了所謂市場國際化的考量。

商：我上次去採訪宋冬野的經紀人，他提到，中國與台灣音樂界有個關鍵的思維差異在於，中國音樂人因為盜版盛行的現實環境而從零開始，沒有什麼「美好過去」可以緬懷的，只能務實地賺一塊是一塊；台灣卻似乎一直還在遙想當年那百萬張的專輯銷售量，做的很多事情都只是想回到過去。但是，過去回不去了！那些人就是不願意承認，他們覺得抓盜版可以回到過去。我們一直以為台灣贏在「創意」，尤其是流行音樂，但中國早就不斷產出各種才華洋溢的音樂人了！如果我們還在自我陶醉，以為我們創作比較厲害比較領先，那真的很危險。

李：據我所知，現在韓國音樂界檯面下許多製作人或樂評，都很焦慮「K-Pop已經快不行了」，他們知道所謂的「少女時代模式」、「SM偶像工廠」都有點強弩之末。即使紅遍全球的PSY似乎也僅是曇花一現，沒辦法持續自我複製。只有當所有人都在談「我們快不行」的緊張氣氛中，才有可能再次打開新局，想辦法在複製的老梗中玩出新花樣、或找出更前衛的原創者。

朱：李宗盛之前在演唱會上曾經說：「我們是一群優秀的人，才能站在台上」，坦白說這種觀念我永遠沒辦法理解。我很尊敬這一群很厲害的藝術家，但是未來的音樂、藝術表演會是怎樣呢？我們實在無法預知，也沒有辦法認為優秀有才華的人就能掌控一切。舉個例子，中國選秀節目最近有一首歌〈我的滑板鞋〉很紅，點擊率上百萬，是〈小蘋果〉之後的又一「神曲」，我聽到快昏倒，整首歌就是一個大叔念饒舌但拍子完全跟不上。可是，正因為所有的歌唱節目都在賣抒情、灑狗血、飆高音，這首歌的「歷史定位」就跑出來了。在這個網路時代，什麼可能性都有啊！我們真的不確知聽眾在想什麼，消費者也不見得按照你的規矩玩。群眾募資的模式讓我們重新意識到：消費者現在要自己掌握自己的遊戲規則了，創作者永遠不要再覺得自己多了不起。

李：的確，那些所謂「明確的方向」，尤其是依循昔日唱片工業產製邏輯的方向，在這個網路化、也逐漸分眾化的年代，可能都是有待商榷、調整甚至必須予以顛覆的方向。募資平台就這點來說，很有前瞻意義。重點或許已經不只是錢，更是一種直接面對聽眾的風格測試、一種新方向的探索或驗證。

串流

數位

從下載到串流：音樂產業的最後進化?!

文‧葉博理

自二十世紀初世界第一張唱片發行開始，唱片產業的音樂商品，正經歷著由實到虛，再由虛至無的過程。

從一九九〇年代後期開始，包括華語市場在內的全球唱片銷售數量飛速衰退。網際網路的興起，讓未經授權的音樂成為隨手可及、下載零成本的免費商品。傳統音樂產業獲利模式崩盤，以往動輒上百萬張的實體唱片銷售數字已成往事，取而代之的除了無法根絕的盜版下載行為外，就是付費下載的數位音樂平台。

二〇〇一年，美國蘋果公司推出線上多媒體平台 iTunes，為市場投下一枚震撼彈。憑藉著 MP3 隨身聽、iPod、與稍後革命性的智慧型手機 iPhone 相繼問世，這些高市占率與高品牌忠誠度的個人資訊電子設備，提供了軟硬體得以密切整合的物質條件，讓 iTunes 得以佔據數位音樂下載這個新興市場的龍頭地位。

然而產業的變化遠遠趕不上科技的光速發展。就在二〇〇八年 iTunes 剛剛超越 Wal-Mart，正式成為美國最大音樂零售商之際，出生於瑞典的 Daniel Ek，開始在歐洲推出新的串流音樂服務平台 Spotify。經過數年耕耘，如今 Spotify 已入駐五十八個國家，在更後進的全球串流音樂市場成為一方之霸，也讓 iTunes 倍感威脅，而整個音樂產業

又因此再度面臨獲利模式的衝突、探索與重整。

iTunes 與 Spotify 的命運交錯，代表的其實是數位音樂下載與串流音樂平台的此消彼長。根據美國唱片工業協會發表的二〇一四年唱片產業報告，二〇一四年美國串流音樂市場營收達到十八點七億美元，首次超過唱片銷售總收入。而受到串流音樂的衝擊，數位音樂合法下載的總收入也下跌了近一成（對 iTunes 來說，衰退甚至超過百分之十三）。這個態勢逼使蘋果公司於二〇一五年初宣布推出串流音樂服務，正式加入新戰場。

串流音樂之所以能夠取代數位音樂下載，首先必須歸功於網路雲端科技的發展快速、穩定而便利，讓使用者漸漸習慣了「雲上生活」。當人們開始安心把照片、文件等既私密又重要的資料都放在雲端時，檔案大、數量驚人、使用頻率不定的音樂 MP3 檔，更是找不到理由非得隨身攜帶。

再來則是收費便宜的誘因。數位音樂下載的收費方式多半以歌曲或專輯計費，買多少就聽多少，消費的基本邏輯與過去購買實體唱片差距不大，同樣是購買並擁有某個特定產品，差別只在於呈現的形式是實是虛。串流音樂卻遠遠跳脫了上述邏輯，不論是月租制或免費制（使用者必須一併收聽廣告），使用者擁有的是收聽的權利，而非音樂本身。但只要付上一點點金額（每個月甚至不到一張唱片的購買或下載費用），就可以無限享用音樂，對使用者來說，無疑極具吸引力。

唱片產業發展至此，如同文章開頭所述，已是「由虛至無」。大部分的消費者不再購買單張專輯或歌曲，無論它的形式是 CD 或數位檔案，消費者願意付費的，是隨時、隨地、隨意聽音樂的權利。再加上以 Spotify 為首的串

流音樂服務平台，善用串流技術與大數據，在類型、情境等客製化歌單下工夫，徹底改變了年輕世代聆聽音樂的習慣。

音樂愛好者熱情擁抱串流音樂平台，音樂創作者可不都這麼想。從二○一四年開始，國外眾多知名音樂人紛紛重火抨擊Spotify，其中，尤以美國當紅音樂人Taylor Swift投書《華爾街日報》表達自己對串流音樂平台的疑慮，其後又從Spotify撤下專輯最受媒體矚目。Taylor Swift在該年所發行的個人第五張專輯《1989》，首週銷量即破百萬，是近年來罕見的唱片佳績。無論是Taylor Swift或其他表態的歐美藝人，都異口同聲地表示自己從中獲得的利潤，相較於點播次數，明顯少得可憐。他們同時還指責免費串流音樂平台，是促使當代音樂廉價化的最大幫凶。

Taylor Swift掀起的論戰，逼得Spotify必須反覆針對此一議題提出澄清與解釋，最後甚至連創辦人兼執行長Daniel Ek都必須親上火線加入戰局。Daniel Ek表示，Spotify至今已支付超過二十億美元給各大唱片公司，就拿Taylor Swift來說，二○一四年Spotify必須付給她最少六百萬美元。

表面上看來，Spotify等串流音樂平台的分潤方式相當透明與系統化，大抵就是根據點擊數字支付對應的版稅，據此Spotify也直接表示，收入的七成都會支付給唱片公司。然而平台為此付出的高額數字，跟藝人自身能實際落袋的金額相差甚大，更不用說在音樂專輯中扮演重要角色，卻常常被邊緣化的詞曲創作人。因此部分支持串流音樂平台的音樂人如U2樂團主唱Bono，便呼籲大家應該將問題焦點放在唱片產業中長期不合理的分潤制度，而非平台業者與其背後所代表的創新科技。

這波論戰不僅讓串流音樂平台的收益與支出攤在檯面上供大眾檢視、評論外，也進一步督促音樂產業工作者必須重新思考如何在詞曲創作人、藝人、唱片公司、發行商、著作權仲介團體之間，協調出各角色都能接受的利潤分配方式。

無論如何，在下一種新科技誕生前，串流音樂主宰市場的事實已無法扭轉與改變。在錄音設備發明之前，其實人類文明有好長一段時間，聽眾只能透過現場表演來欣賞音樂，音樂表演者與創作者也主要靠著這種方式來謀生。直到十九世紀末、二十世紀初，唱片工業誕生，徹底改變了人們聆聽音樂的方式，也建立起購買音樂的習慣。一個世紀過去，隨著更新的科技出現，產業結構再次大幅度變革，然而不論這中間的轉變為何，音樂牽動著人心的本質、人們對於音樂的需求，似乎始終不減反增。

數位音樂的消費型態變遷 （N=113）

觀察近幾年數位音樂的消費型態，可發現按月計費的消費比例逐年下降，從100年至102年共減少14.7%；反之，按單曲和按專輯計費的比例正大幅上升。按月計費「吃到飽」魅力不如已往，消費者的聆聽與付費習慣正在轉變。按單曲計費模式穩健成長，三年來一共增加了27.8%。按專輯計費的形式則在102年爆發性成長，單年一口氣即增加了27.4%。

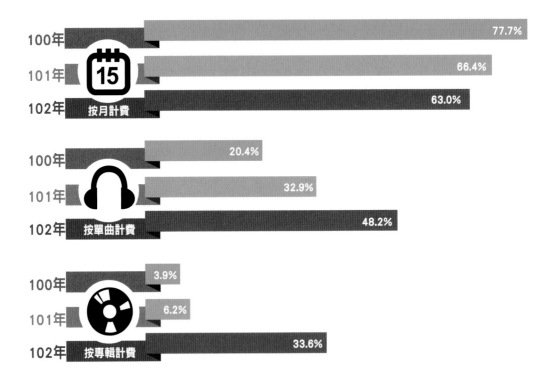

註：本題為複選題，因此各類佔比加總會大於100%；本題總次數為164。
資料來源：文化部影視及流行音樂產業局《102年流行音樂產業調查報告》

台灣有聲出版業者
主要合作的網路平台

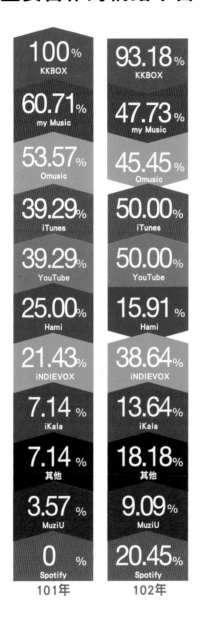

	101年	102年
KKBOX	100%	93.18%
my Music	60.71%	47.73%
Omusic	53.57%	45.45%
iTunes	39.29%	50.00%
YouTube	39.29%	50.00%
Hami	25.00%	15.91%
iNDIEVOX	21.43%	38.64%
iKala	7.14%	13.64%
其他	7.14%	18.18%
MuziU	3.57%	9.09%
Spotify	0%	20.45%

資料來源：文化部影視及流行音樂產業局
《102年流行音樂產業調查報告》

數位串流 對談：

「串流服務，重新連結了音樂與生活」

Spotify 亞太地區唱片關係總監

Chee Meng Tan

陸君萍　中子文化人才發展部副總經理

陸君萍

曾任《影響》雜誌企劃、台灣第一個但終究夭折的搖滾音樂電台「大樹下廣播電台」節目部主任、滾石移動企劃經理、Walkgame 行銷經理、年代 iMusic 企劃部經理。浸淫獨立音樂多年，現任中子文化（StreetVoice）人才發展部副總經理、台灣音樂環境推動者聯盟秘書長。

Chee Meng Tan

Spotify 亞太地區唱片關係總監，與眾家音樂廠牌和唱片公司合作，統籌策劃及推廣亞洲地區線上音樂串流服務。曾任職於 MTV Asia、亞洲索尼音樂娛樂股份有限公司。

陸君萍（以下簡稱陸）：一直以來我都認為音樂就是生活的一部分，音樂存在的狀態不應該是需要特別購買什麼，而是自然而然地在生活裡發生。台灣過去有長達十年以上的時間，人民的生活實際上已經跟音樂剝離，其中原因說來很複雜，包括公播權、智財團體的限制，讓我們的生活裡漸漸失去了音樂。

某種程度上甚至可以說，這是台灣音樂產業衰退的原因之一，因為當你把音樂跟人剝離開來時，人們很容易就會慢慢習慣沒有音樂的生活，變得不需要音樂。相反的，如果一個人在生活中隨時都可以接觸到音樂，也許他今天剛好聽到一首很棒的歌，於是上網找了更多資料、聽了更多歌，之後可能會參加那個藝人的演出，或採購相關的產品。

台灣過去的另一大問題，是音樂的明星產業化。明星壟斷了大部分的媒體資源，其他新的、獨立的音樂創作者與音樂類型想要接觸到大眾，變得加倍困難。我目前的工作是孵育台灣的音樂產業創新者，串流服務的出現，對像我這樣位置的人來說，是一個良好的機會，它讓這些作品可以接觸到更多陌生大眾，多多少少解決了明星產業化所造成資源壟斷集中的問題。

又或者對演唱會經紀公司來說，以前想請國外藝人來台灣表演，必須仰賴台灣唱片公司先發行專輯，因為假如音樂產品本身不進來，演唱會就很難推動，現在有了串流音樂平台，這些都不再是門檻。

Chee Meng Tan（以下簡稱 Tan）：發掘音樂的感覺非常美好，無論是從唱片行、電台或任何平台。但就像你剛剛講的，過去一段時間因為某些規範限制，讓發掘新的音樂變得有些困難，串流平台的誕生，賦予人們可以更寬廣尋找各種音樂的權利。相較於網路下載音樂的方式，串流音樂服務擁有龐大的歌庫在雲端，不論是免費或月費制，使

用者發掘新歌的成本都極低，甚至可以說是零，不像下載須負擔風險成本，還會佔據硬碟空間。當一個人在移動裝置上使用串流服務時，全世界的音樂都在他的口袋裡。

以前我們所能接觸到音樂，基本上很大程度都是依賴唱片公司、唱片行、或媒體的品味與判斷，但現在我們可以更自由地探索音樂。上週朋友給我聽一個來自泰國曼谷的樂團，音樂很棒，但如果不是透過串流平台，我根本不會有機會認識他們。串流服務的誕生，是把發掘音樂的樂趣交還給音樂愛好者。

另一方面，形式的改變對音樂創作者來說，也像是一個全新的世界等待發掘，只要創作者願意，就可以透過市面上大大小小的平台宣傳自己的音樂，更多的管道能夠讓更多的人聽到自己的作品，而且面對的是全球市場，不再僅限於本地，也不需要像過去一樣，必須依賴媒體的宣傳曝光。

陸： 例如像 StreetVoice 這樣的平台，我們雖然是免費服務，也不算是成熟的串流服務，但創作者可以在這裡發表自己的作品，就算只是 DEMO 也沒關係。透過這個方式，可以幫助創作者在投資比較高的金額正式錄音製作專輯之前，先有機會推廣並了解作品在市場上的反應，並且據此校正，逐步成長。

Tan： 的確，現在的創作者不需要像以前的人一樣，想發表作品，必須敲對門，否則就會發生把 DEMO 給了唱片公司卻石沉大海的情況。所以面對音樂聆聽形式的轉變、串流服務的崛起，我真的不認為音樂創作者要把它看做是一個抹殺權益的威脅，該看到的反而是市場因此開闊了很多，無論是在空間或時間的向度上。今後創作人只需要關心自己的音樂作品是否動人，再來就是選擇在什麼樣的平台、以什麼樣的形式發表，自己產品的發展方向是其他人

沒辦法告訴你的。

合理的收益分配尚待建立

陸：從去年開始，音樂圈開始出現一種焦慮的聲音，就是串流音樂到底有沒有實際讓音樂人受益，還是一種剝削，甚至極端一點地說，串流音樂讓音樂人的作品變成免費的。我自己認為，現在市場上的最大問題，是那些替主流音樂生產作品的詞曲創作者，在現有的機制中，拿到的報酬從整體比例看來是微乎其微的，但這並不是串流平台業者全然應該負責的。串流平台其實支付了龐大的費用，那些服務於主流音樂產業的詞曲創作者看到大量的金錢在裡面流動，可是卻得不到該有的收益，自然會感到不平。這件事若想要平和的走下去，首要就是盡快建立或協商出合理的收益分配方式。

Tan：從 Spotify 的立場來說，我們歌庫裡的三千萬首歌，每一首歌都是經過授權的，我們也只能跟版權所有者，不論是唱片公司、發行商或著作權仲介團體談授權，因為他們擁有歌曲的版權，代表的就是詞曲創作人與演唱人。另外，我們會將營收的百分之七十用來支付版權費。每一首歌點播了幾次，不管是使用者、藝人或版權所有者都可以看得到，一切透明公開。然而這件事當然有其複雜之處，我們沒辦法知道每一位藝人、每一家唱片公司、每一個詞曲創作者等等，他們之間如何協商分配利潤，我們能做的只有將營收的七成付給版權所有者，至於接下來金錢的流向，就必須根據版權所有者與藝人、創作者間的合約來分配。

但無論如何，根據二〇一五年初的統計數字，Spotify 在全球目前已有超過六千萬的活躍用戶，其中四分之一是付費

「很多人並不知道自己喜歡什麼音樂，串流服務提供各種情境模式，呼應五感體驗，嘗試在大海裡撈東西給你。」

「當一個人在移動裝置上使用串流服務時，全世界的音樂都在他的口袋裡。」

用戶。我們提供了優良的服務與音樂內容，藉此吸引免費用戶漸漸變成付費用戶，就像是行李輸送帶一樣，把那些可能沒想過要付錢給音樂的人，輸送到願意付費的那一端，在全球五十八個市場裡，都成功證明了這件事情：音樂盜版活動反而下降了，消費者變得更願意付費，這些對產業來說都是很正面的發展。

台灣市場的發展空間仍相當大，既有的串流平台也非常健康地發展。而當新的服務進來時，對本地市場來說便起了刺激、鼓舞性的作用，愈來愈多人投入，大家都會開始覺得這市場的確有潛力。我認為 Spotify 進來後，台灣用戶可以看到新的視野，認識到串流平台可以提供更多的功能與服務，並巧妙地融入生活。

陸： 以我週遭的音樂愛好者社群來說，Spotify 碰觸到許多不曾使用本地音樂串流平台的人，尤其是那些三十歲以上的受眾，那些人的喜好已經脫離了華語流行的音樂範圍。我身邊有些朋友開始在開車、露營、聚會的時候，仰賴 Spotify 提供的串流服務，過去本地串流平台提供的播放服務便利度不如 Spotify，更重要的是在依照各種情境推薦歌曲，或是猜測使用者喜好音樂的功能上明顯不足，坦白說是很不聰明的串流服務。

在地市場的差異化

Tan： 如何了解並滿足在地市場需求、是我們在全球各大市場學到最重要的事情之一。每個市場的需求真的不一樣，因此我們的產品必須進一步的在地化，例如特別為台灣消費者設計的逛夜市歌單、為亞洲消費者設計的卡啦 OK 歌單等等。

陸：台灣是一個過小的市場，很容易掌握各地的情況。但以中國為例，就連當地的大型廠商，都必須花很多時間了解每個地區。這時候串流平台所能提供的數據，就成為很好的助力。

Tan：科技的發展對於產業可以是衝擊，也可以是助力。有史以來，因為串流服務的誕生，第一次可以提供這麼多實際的數據供音樂產業工作者參考，而非憑感覺行事。每個版權所有者都可以進到後台查閱這些數據，了解自家產品在各市場的發展。當然，數據是死的，端看用什麼角度去分析。

現在大家都在說大數據（big data），其實影響大數據、在大數據前端的是元數據（meta data），元數據如果沒有做好，大數據的精準度和有效性便會出問題。舉例來說，Spotify 系統裡有個很重要的功能，就是透過音樂數據分析用戶的需求，進而幫助用戶發掘同類型藝人，這個功能依據的就是元數據。Spotify 剛進入亞洲市場的時候，使用的都是唱片公司提供的元數據，但唱片公司的分類太簡單：只是華語女歌手、華語男歌手等等。而這樣的分類會發生什麼問題？簡單說，使用者今天若聽了孫燕姿，系統就會因為孫被分類為「華語女歌手」，而自動推薦他「也屬於同一類型」的鄧麗君。因此，亞洲的音樂產業需要發展出更好的 meta data 作為更精準理解市場的基礎，讓音樂創作者的作品可以在最適合頻道露出。雖然這些看起來是很細節的技術性問題，但卻非常重要。

陸：過往已經發展的音樂服務，沒有人具備分類華語歌曲的能力，結果所有的華語音樂都變成華語流行歌曲，分類方法就像剛剛說的，男歌手、女歌手、團體，就是這麼簡陋。可是對很多音樂作品來說，他應該以類型分，而不是以語言。這幾年華語流行音樂的樣貌已經漸漸改變，當大量的、而且是良好錄製的音樂誕生以後，我們要怎麼提供給平台更多的依據，讓它們可以鋪在更多的內容中，這些音樂才能跟世界建立更多的關聯，而不是只縮在華語流行音樂裡面，這其實是近幾年大家一直在面對的技術性問題。

迎向大數據的時代

Tan： 新的音樂分類方法可以是什麼樣子？例如一個愛跑步的人，他跑步時聽的音樂未必是特定曲風或藝人，而是根據節奏，Spotify 有一個 running app，它會蒐集你平常聽的音樂，再根據跑步時的節奏隨機播放，這時候，跑步就是一種全新的類別。如今的音樂類型是變動的、有機的，做音樂做了幾十年，我覺得沒有比現在更令人興奮的時刻，科技讓我們有更多機會實現各種創新的想法。

陸： 其實很多人並不知道自己喜歡什麼音樂，串流服務提供各種情境模式，呼應五感體驗，嘗試在大海裡撈東西給你。假如你不喜歡，還可以把範圍再縮減，反覆操作之後，總是會找到你感興趣的東西。

Tan： 這就是大數據運作的結果，大數據可以看到模式。前面舉的跑步是一個例子，同樣的邏輯我們也可以延伸到煮飯、做家事、游泳等，任何你能想像的情境。就此而言，科技的發展不僅衝擊整個產業，更革命性地改變了消費音樂的習慣、以及音樂與生活的關係。我們真正該面對、該學習的，是科技的發展永遠快於產業的思考模式。不過，雖然這些年人們在聆聽音樂的方式上有了幾次重大的轉變，從黑膠唱片、錄音帶、CD、網路下載發展到現在的串流音樂平台，但我認為不管是經由哪種硬體、哪個管道來聆聽，都只是形式上的變化，對聆聽者來說，最重要的還是享受音樂本身，任何數位化、形式的轉變，都不能成為一首歌打動人心的理由。就像許多人在生命不同的階段，都會有一首「主題歌曲」，連結著當時的回憶與情感，當我們想起那首歌時，我們想到的當然只有歌本身，而不是那張實體專輯或播放程式。

實體販售

如果在數位時代，一家唱片行……

文・蔡佩鐉、李明璁

「『你有沒有靈魂（Do you have Soul）？』隔天下午有一個女人問我。那要看情形，我真想這麼說：有時候有，有時沒有。幾天以前我一點都沒有：現在我卻有好幾卡車，太多了，超出我能應付的程度……。不過我看得出來她對我的內在庫存管理不感興趣，所以我直接指向我保管靈魂（Soul）的地方，在出口的地方，就在憂鬱（Blue）旁邊。」

——Nick Hornby《失戀排行榜》

二○○○年改編自同名小說的電影《失戀排行榜》（High Fidelity），片中男主角 Rob 因熱愛音樂，開了一間名為「冠軍」的黑膠唱片行。最後一幕時，Rob 正在情傷，有點恍神地回答了客人的問題：「靈魂（樂）在憂鬱（藍調）旁邊」，真是令人哭笑不得、卻又拍案叫絕的雙關。不只老闆如此，兩位店員開口閉口也都是音樂，其中一位像小學老師般地充滿耐心，透過聊天就知道客人想要什麼，把唱片放出來，客人不知不覺就掏出了口袋的錢。另外一位則有點神經質，會因為熟客沒有某一張專輯就嘲笑他們，甚至激動生氣，逼他們掏錢就範。小小唱片行裡的三位老兄，儘管個性南轅北轍，但他們卻都是惺惺相惜的樂迷。

唱片是人類文明史上最重要的音樂載體，但是自一九九○年代後期的數位化浪潮開始，無論是大型連鎖或小型

誠品音樂信義店「個人黑膠試聽區」。（誠品音樂提供）

《TAIWANDERFUL》台灣樂團閃靈與Manic Sheep進軍日本 Fuji Rock 音樂祭分享會。（誠品音樂提供）

獨立的唱片行，都受到前所未有的衝擊（過去即使經濟再不景氣的年代，人們都還是會消費唱片），音樂實體販售的地景逐漸地消失了。總店位於倫敦、創建於一九二一年的指標性跨國唱片零售商HMV，苦苦撐過了二十一世紀第一個十年後，還是不敵數位下載乃至串流平台，在二○一三年瀕臨破產，旗下兩百二十三家唱片行相繼關閉。二○一四年，全美唱片銷售總額也首次被數位音樂產業的營收所超越。如今，打擊唱片零售市場的已不只是iTunes這類付費下載平台（遑論非法下載問題始終存在），挾著更先進技術的數位串流服務，提供消費者小額付款就可無限聆聽全球音樂的新體驗，更是在已嚴酷異常的唱片行處境中雪上加霜。

回顧唱片工業的歷史，八○年代，音樂開始朝向數位化的不歸路。一九八一年，飛利浦發表了以雷射光讀取的CD光碟片；次年，SONY推出市面上第一台CD播放機，CD正式宣告進入大眾音樂消費市場。閃閃發亮的CD片堅固、便利、易於收藏。在跨國唱片公司大力鼓吹之下，CD逐漸受到消費者的喜愛。

CD帶動了唱片銷售史上新的一波熱潮，也改變了唱片行的營運模式。擁有跨國資本的大型連鎖唱片通路，與唱片公司結盟或協商提高售價折扣，並在光鮮亮麗的大坪數店內提供各種試聽服務，這些策略都直接衝擊了長久以來小型唱片行的獲利。一九八八年，CD銷售量開始超越黑膠，一九九二年，CD更取代卡帶而成為最主流的音樂載體，全球市場產值超過十億美元，一九九六年更是翻了一倍，超過二十億美元。根據媒體報導，倫敦HMV總店的資深員工，回憶當時唱片販售榮景的八、九○年代，表示「當時的唱片行和廠牌，都覺得這一股科技變革勢不可擋，蓬勃的產業熱度彷彿會持續到永遠。」當時擁有CD，不僅是聆聽音樂的最好選擇，更代表了一種新潮的生活品味。

怎也沒想到，科技變革的確勢不可擋，但也表示既存產業想永保獲利的夢想終將生變。新的大浪──網路與

MP3，就在一九九〇年代末期猛然襲來，音樂產業與唱片通路根本措手不及。P2P（Peer-to-Peer）音樂分享網站 Napster，一成立便抓住了全世界的目光和耳朵。雖然 Napster 後來不敵跨國唱片公司的訴訟而關閉，但透過網路傳輸的音樂「無唱片化」大趨勢，終究已成定局。

台灣唱片銷售的興衰歷程，大致也與上述英美發展狀況相符。台北知名老字號唱片行「佳佳」的第二代老闆鄭先生回憶道：九〇年代中期是賣唱片的黃金年代，因為當時網路還不普及，年輕人的休閒活動大多還是很「實體化」的，比如逛街、看電影、唱 KTV。佳佳唱片行鄰近西門町，附近又有不少學校，每天傍晚五點以後，店內便陸陸續續有下課的中學生來逛唱片行。根據統計，一九九七年台灣的唱片市場產值超過一二〇億新台幣，但到了二〇一三年，唱片產值竟蒸發了九成，僅剩約十三億新台幣。九〇年代時，許多華語歌手的專輯都可以賣破百萬張，比如張學友的《吻別》、陳淑樺的《夢醒時分》等；如今，一張專輯的銷量若能破萬張，便已算暢銷。

近幾年來，音樂產業又再度經歷新科技的洗禮：從網路下載演進至數位串流。佔全球音樂下載市場八成多的蘋果公司，也在二〇一五年跟進推出每月收費十美元的音樂串流服務。然而，有趣也值得注意的另一個現象出現了……就在數位音樂潮流日益深化的同時，原本似乎已快「絕跡」的唱片行，卻開始谷底彈升。「唱片行日」（Record Store Day）的全球串聯活動逐年擴大，便是明證。從二〇〇七年開始，每年四月的第三個星期六，世界各地的獨立唱片行紛紛響應，透過舉辦各種活動，連結獨立音樂創作者與消費者，以此突顯「唱片行」不可取代的特殊文化價值。此外，「黑膠復興運動」亦值得關注。雖然黑膠唱片早已不是市場主流，但相較於 CD 唱片銷量在數位化浪潮中再無顯著起色，全球黑膠市場卻能在二〇一四年，成長高達百分五十五。

這波黑膠風潮同樣吹到了台灣。二○○七年，誠品音樂首次舉辦「黑膠文藝復興運動」，當時購買黑膠的族群仍以中壯年世代為主，但直到今天已有愈來愈多的年輕族群感興趣想接觸、甚至開始收藏黑膠。不同於上網接受串流音樂，聽的時候不必太專心，像是從事某種活動時的背景聲響；聆聽黑膠不能隨興快轉或跳播，它的物理條件限制使人必須更專注，沉浸在音樂裡。此外，許多年輕人重新愛上黑膠唱片的理由，主要仍是它「非數位」的類比音質，提供了 CD 或網路都無法複製的溫暖質地，召喚出音樂聆聽的本真性感受。

尋求浴火重生的傳統唱片行，開始在「昔日榮景已回不去」的現實理解下，推出不同以往的營運模式，與數位音樂平台進行市場區隔，吸引新的消費群體。二○一○年，日本東京的 HMV 旗艦店結束營業，隨後被日本最大的便利超商集團 Lawson 以十八億日圓購併，並在二○一二年推出全新型態的音樂便利商店。接著，二○一四年八月，新的 HMV 先是測試水溫，在澀谷開設了大型二手黑膠專賣店；隔年，更以 LIVE 表演舞台、融合視覺展示與音樂試聽的華麗聲光設施，盛大重開旗艦店。從目前營運盛況看來，日本消費者顯然對於此一「升級版唱片行」的強勢回歸，反應相當熱絡。

無獨有偶，香港亦於二○一四年在中環重開了一間 HMVideal，空間風格融合復古懷舊與數位前衛，規劃表演場地、巨型螢幕、咖啡廳與黑膠唱片展售特區等。消費者可以用自己的耳機在店內試聽音樂、或者收看 MV。所有陳列影音產品也有 QRCode，方便消費者即時查看或離開後自行連結相關資訊。此外，黑膠區還聘請了達人級「音樂專員」，提供諮詢服務。

實體唱片行真的會在數位時代走入歷史嗎？似乎仍是未定之數。近幾年的復振發展，相當程度地打破了十年前

小白兔唱片行。（葉宛青提供）

產業界的一片悲觀。或許在未來，唱片行會重新扮演起它的獨特角色：將創作者、音樂和樂迷三者深刻而富想像地連結起來。到那時，新世代的樂迷們，仍將樂意再度走進這個引人入勝、流連忘返的溫暖場所吧。

實體販售

小白兔唱片行。（葉宛青提供）

實體販售 對談：

「走進唱片行，彷彿
打開一本音樂故事書。」

葉宛青 (KK)

小白兔唱片行創辦人

誠品音樂館館長
吳武璋

吳武璋

音樂工作者,持續在實體影音通路門
市服務。

曾任公館宇宙城唱片行店長,現為誠
品音樂館館長。

歷經二十六年餘,樂於挖掘多元化影
音載體。感激相伴打拚同事及樂友的
參與互動,讓實體唱片行有了生命
力!留下充滿緣分的回憶。

葉宛青(KK)

政治大學政治系畢業,現役「阿飛西
雅」樂團貝斯手。大三時創辦小白兔
唱片行,持續以音樂創作及製作唱
片,實際支持並且推廣獨立音樂。

李明璁（以下簡稱李）：音樂數位化的浪潮，從九○年代後期一路席捲至今，首當其衝影響最鉅的大概就是傳統的唱片販售業。過去吸引大眾或帶領小眾進行各類音樂消費的唱片行，多數都難以生存下去。然而，這幾年似乎又有某種回春跡象，除了有些唱片行始終仍能挺立，也陸續又有許多新鮮的唱片行開張。想請兩位聊聊，如果唱片行在數位時代有其存在的意義或價值，那會是什麼呢？

我們還需要唱片行嗎？

吳武璋（以下簡稱吳）：受到網路下載、串流音樂這類新興科技影響，購買行為改變，表面上看起來人們對實體專輯的需求好像不存在了，但我卻認為，應該說是消費唱片的意義變得不同以往了。現代人處在一個愈來愈快速的時間感裡，數位串流毫無疑問是第一選擇，可是當你想要慢下來，專注細究音樂的詞曲，靜靜聆聽這首歌真正的味道時，數位就不一定是你的首要選擇。

老式的載體在全球都有一個復甦的趨勢，但這不完全是復古情懷，而是一種以前的元素加入現在的載體，產生融合的創新概念。所以，實體的唱片行在未來也不會消失，它能提供一種線上聆聽所無法體驗的情境與氛圍。未來的實體音樂販售可以比擬成一間醫院，資深店員就像是「獨立搖滾科」的主任醫生，底下帶三個新人跟著學習。如果你對獨立搖滾有任何疑難雜症，就會來掛號問診，我們不用擔心實體門市沒有客人。有些樂迷甚至已經得到音樂焦慮症，飢渴到不行，唱片行只好加開午夜凌晨的急診來滿足他們。

葉宛青（以下簡稱葉）：當大家講到數位和實體的時候，通常下意識地認為這是兩個衝突的概念，好像這年代還在

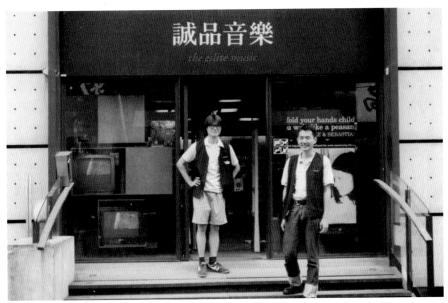

二〇〇二年夏天，吳武璋和昆蟲白在誠品音樂台大店門口合照。

二〇〇二年夏天，在誠品音樂台大店工作的吳武璋。（昆蟲白提供）

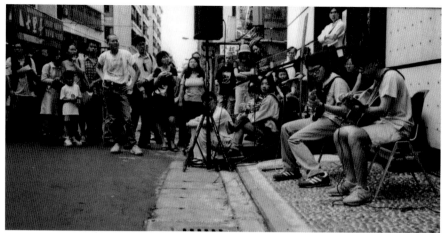

二〇〇〇年五月，甜梅號小白和佑子在誠品音樂台大店前參與「333巷音樂節」表演。（昆蟲白提供）

小白兔唱片行。（葉宛青提供）

買實體的話就是網路白痴，不會上網找音樂、去 YouTube 看 MV。我遇過很多路過「小白兔」唱片的好奇人們，都以為這裡是賣便宜二手唱片的，畢竟大家都疑惑⋯現在還有誰會買新的唱片？這幾年的確有很多唱片行關掉了，很可惜，但我也覺得正因如此，我們繼續存在才有價值。其實我們做實體販售發現⋯實體賣得好的話，數位銷售也會跟著好。這有點像電影的發行，如果院線賣得很差，DVD 出租率或是 MOD 也不會很高。

我的另一個觀察是，比起付費下載，台灣人其實還是比較想購買實體的唱片。大概估算一下比例，能銷售五千張 CD 的專輯，在 iNDIEVOX 卻可能只有十五個下載量。大家想要的東西是可以握在手上、放在家裡、邀請朋友來聽的。至於串流，我會當成大家現在很有良心，試聽音樂還會付錢，姑且算是額外收入。以我們的店來說，銷售下降的程度很微小，甚至去年的營業額還比前年多百分之十。對於真正喜歡音樂的人來說，現在這樣的環境很好啊，你可以選擇在 KKBOX 付費透過串流試聽，再去實體唱片行買唱片。

誰會來逛唱片行？

李：除了銷售量，應該還有其他衡量唱片行存在價值的指標，想請兩位從比較質性的角度來談談，就你們的觀察，哪些人會常來逛唱片行、喜歡或習慣買唱片？

吳：台灣一般民眾的平均所得成長緩慢。對一個初出社會、剛找到工作的年輕人來說，月領兩萬上下、在台北租房子、談戀愛，他的食衣住行育樂各種消費比例該怎麼分配，實在是很困擾的問題。在這種情況下，他當然會選擇串流音樂聽到飽，不會買實體唱片，這樣才能活得下去。畢竟聽音樂除了時間的分配，更涉及個人經濟所得的分配。

「如果唱片行店員
能融合豬哥亮與
馬世芳的推薦方式，
那太棒了，
我給九十五分以上！」

葉：剛剛提到薪資所得不足會打擊消費意願，我也有發現類似的影響。比如最近很多熟客變得跟我們比較不熟了，以前他們每個禮拜可能會來個兩、三次，我們都知道客人想追哪個女生，現在可能兩、三個禮拜才來一次，劇情進度就更新得比較慢。和誠品音樂館不同，我們的客層主要還是十八至二十八歲的年輕人。最近幾年香港客也很多，不少香港人有仇中的情緒，他們喜歡來台灣買台灣的東西，覺得是一種對抗認同的展現。至於日本客人的話，他們對自己的興趣很瞭解，幾乎不接受推薦，一來就會想好要買什麼，有就有，沒有就沒有。還有其他像是歐美的客人，因為台灣獨立音樂有打出一些名聲，所以他們會特地來小白兔找唱片。另外，我們也會以提供社區服務的心態，接受附近居民訂購ＣＤ，比如經常路過的計程車司機、或附近的主婦媽媽，也會請我們代訂一些流行音樂專輯。

話說現在逛實體唱片行的面貌有哪些？誠品音樂館最大的消費群是中壯與銀髮族，以男性為主，佔了約七成比例，當然觀光客也不少。其次是高中和大學生族群，但他們的消費習慣很多元，既會在實體店面購買，也可能從網路下載音樂或聽串流。我覺得只要能拓展音樂視野的聆聽嘗試都很好，這些人都是未來潛在的樂迷客戶，當他們有自主經濟能力時，就會再回到實體店面購買。所以根本之道在於提昇台灣人民的平均所得，還有增加年輕人走進實體唱片行的誘因，讓大家養成喜歡逛唱片行的習慣。

日本人對實體唱片的獨特情感

李：根據統計，日本唱片市場的營收，有八成都還是來自實體販售，相對而言數位音樂的市佔還不到兩成，這現象非常特別。直到今天，日本唱片行的數量和購買唱片的人口仍相當的多，不論是大型連鎖、小型獨立的、亦或是二手唱片行，都還是城市中迷人的音樂風景。甚至這幾年，日本流通黑膠的數量一路攀升，已成為全球最大的黑膠唱片消費國。我想請教兩位怎麼看待這個有點獨特的狀況？這對向來頗為「哈日」的台灣有沒有什麼影響？

吳：日本是全球音樂大國，他們的影音商品包裝精美，解說也非常棒，對樂迷來說物超所值，所以很多人都想收藏實體專輯。而日本人愛惜東西的程度也絕對是世界一流，不像美國多數二手唱片就像玩飛盤一樣，刮得亂七八糟。所以很多客人來找二手唱片，會發現日版的狀況絕對是最好，再來是英版的，美版可能選擇性很多，但狀況都不太好。此外，日本音樂人很重視跟樂迷的溝通，他們對粉絲非常細心愛護，總是能投其所好。所以粉絲也很死忠地擁護他們，不只是進唱片行購買專輯自己收藏，甚至還會買很多張，分享、介紹給親友。

葉：我也同意。日本人很會書寫、介紹音樂，他們詮釋音樂很認真、精準而扎實，樂迷看了這些說明，很容易就被吸引，並對作品的想像和理解有更豐富的層次。在台灣，關於 CD 側標、唱片介紹或評論這件事，很多人都說只能寫好不能寫壞。但我認為，只從是好或壞的角度來評價太狹隘也太可惜了。寫樂評不是把自己心裡小鹿亂撞的東西全部吐出來，需要具體的事實輔助，讓樂迷能參考你所寫的點去聆聽，而得到一些本來可能會漏掉的東西，這樣才是真正的導聆。就好比漫畫和日劇《孤獨的美食家》，主角五郎開始吃東西的時候，不只透過表情、肢體，也會很細節地描述他吃的內容與感受，這樣觀眾才會被帶進去這個情境、甚至食物裡面。

能說故事的唱片行店員

李：唱片行和所有數位平台的關鍵差異，在於這個真實的展示與消費空間裡，有一個能與音樂消費者直接互動的靈魂人物——店員，他們不只是推銷唱片，更作為一名文化中介者，協助音樂的推薦、引介、轉譯或詮釋。能否請兩位分享一下，不論是國內外、過去或現在，唱片行的店員如何發揮這種穿針引線的功能？

「唱片行存在的價值，
就是透過唱片行，
去理解跟你一樣喜歡
這些音樂的其他人。」

吳：要找優秀的工作同仁進來唱片行，我首先會觀察這個人是否有說故事的能力，然後聆聽的廣度和深度要夠，但又不怕講錯，講錯可以虛心接受並記得修正。我也很鼓勵同事主動書寫音樂評介，你可以用畫畫的，比個中指，表達「我很討厭這張專輯，聽了鬼懶趴火，買回去保證你一路幹到底的 hardcore」；也可以很正經八百，像馬世芳認真考究式的文青路線推薦，這也很棒。但是文謅謅的評論風格，在我個人心目中通常只有六十分及格；反倒是市井小民風格，好比豬哥亮似的平易近人用語，我打八十分。如果一個唱片行店員能融合豬哥亮與馬世芳的推薦方式，那太棒了，我給九十五分以上。

葉：通常店員來實習或上工的第一天，我都會先表明：「客人永遠懂得比你多。」成千上萬登門的客人，就算某位客人只聽過兩張專輯，但這兩張剛好是你沒聽過的，就要虛心請教客人，挖掘客人知道的東西。我希望我們的店員對音樂永遠保持好奇心，願意嘗試發掘不同的音樂，心胸要夠寬大。我記得自己年輕時為了要更瞭解搖滾樂，所以就休學，想專心投入音樂相關工作。好不容易到了宇宙城唱片行，但只缺爵士樂部門的職務，當時我還是含著淚說：「我做」。我知道自己對於爵士的認識有限，所以每天開始瘋狂的聽爵士、看書，按部就班地把每個時期重要的專輯都好好聽完。

我覺得，唱片行到頭來都必須收集客人的喜好。我會告訴店員，如果客人問到店裡面沒有的唱片，請你們都要記錄下來，過兩個月之後回頭檢視，就會浮現「大家都在聽什麼」的趨勢圖像。

吳：我可以再舉個例子。同事很怕我拿出五年前、八年前甚至是十年前的訂單，我會親自打電話給客人問問看⋯

「喂，某某先生，您十年前訂的CD終於找到了。」客人聽了問：「你是誰？哪間唱片行？我之前有訂過這一張CD嗎？」我說：「你是特別要找專輯裡的某一首歌？」客人聽了很感動，一個小時候後立刻衝來店裡取貨。但也有完全相反的情況，客人生氣回說：「我十年前的訂單，你現在才通知我，我不要了！銷售服務太差！」這就是開唱片行會遇到的喜怒哀樂，我都很享受，因為客人的需求我一直放在心上。

一家美好唱片行的樣貌

李：能不能描繪一下兩位心目中最理想的夢幻唱片行，或者是曾經去過印象最深刻、能帶給你靈感的唱片行？

吳：老實講我沒有啦，因為我是很local的人。我心目中最夢幻的唱片行，就是這麼多年來我待過的兩家⋯⋯宇宙城和誠品。所謂夢幻唱片行要具備什麼條件呢？第一，常來逛的樂迷要準備結婚時，願意來這裡取景拍婚紗；第二，樂迷會想要把這間唱片行介紹給外國人，請對方到台灣時一定要來逛；第三，什麼種類的音樂都找得到。像我回老家，阿嬤說：「你放這個電音，董滋董滋董滋不錯喔。我八十幾歲了，聽這個一邊整理廚房覺得很有精神，想跟著搖一搖。」多有趣啊，每個人對各種音樂其實都有接受的可能，你必須提供〈最多樣的選擇性，讓這些音樂都有機會在店裡被陳列或播放。一家唱片行能努力達到這些要求，就是一家夢幻唱片行吧。

葉：看來我們小白兔唱片以上條件全中。哈哈！

李： 現在很多年輕人都崇尚追尋自己的生活風格，像是開一家咖啡店、小書店、手作藝品店甚或老屋民宿，之中一定也有人會想要開唱片行。以一個唱片行長期經營者和死忠愛好者的角度，你們會給出什麼具體的建議，以及鼓勵？

吳： 無論是以前在宇宙城，或者後來在誠品，我都會問新進同事說，你們為什麼要來唱片行工作？這可能是你們剛畢業的第一份工作，再過五年，薪水也只能在兩、三萬元浮動，沒辦法買車、娶妻、生子、孝敬父母，可能連照料自己都不夠。而且，你的薪水大部分都會花在買這些唱片或黑膠上面，導致房租付得很吃力，甚至到月底時只能吃泡麵，這樣的工作你們還想要嗎？他們都會說，我想要，因為我以後想開一間屬於自己的店面，可能是一家獨立唱片行，也可能是一間咖啡館或民宿，可以在裡面放自己和客人喜歡的唱片。

然而，等他們進來沒多久之後，通常就會碰到一個撞牆期，畢竟每天都在做這些進銷存退、結帳、盤點等瑣碎工作，很快就會厭倦了。這時候。我不會勉強他們的去留，但我會說：「因為你這個廟裡的小師父現在才剛開始要學蹲馬步的基本功。」結帳有結帳的樂趣，不能只是想著趕快結帳，把錢從客人的口袋裡掏出來，放進我的收銀機就了事。結帳的時候看客人買什麼樣的音樂，大概就能知道客人的喜好品味，接著進一步就要觀察客人每次買的類型是不是有變化。再比如，你每天上架時可以觀察，為什麼這一張唱片上面充滿灰塵，而另一張卻常常缺貨？有興趣研究這些細節，自然就會發覺裡頭的學問很大。

我就是這樣享受在唱片行裡工作的各種趣味，以致於我的人生都跟這地方公私不分了。比如我的大女兒剛出生時，我和老婆都在宇宙城工作，我就把才剛滿月的女兒，裝在可容納一百多片 CD 的大紙箱裡，擺在比較安靜的古典

唱片區。大家看到當然都會問：「喔，武璋這是你女兒呀？」我就可以接著說：「對呀還有紅蛋請大家吃，更重要的是，我女兒旁邊擺了SONY的顧爾德特價CD，歡迎邊吃紅蛋邊選購，還可以拍可愛的小女嬰睡姿留念。」客人都很開心。來這裡逛一圈，有沒有買唱片是一回事，重點是享受這些溫暖的人情互動。

最後很重要的一點：外面紛紛擾擾，你要不受影響地堅持做下去。二○○七年我開始推黑膠復興運動，那時候所有的上游唱片公司，都不看好，很多人唱衰。但我就是想推黑膠，不是針對既有的那些發燒客族群，而是想介紹給還沒接觸過、卻可能會喜歡的年輕人。那時候找了一些歌手來，請他們演唱自己最喜歡的黑膠歌手的歌，果然吸引大家注目，很多人也就這樣開始有了人生的第一張黑膠。各位如果想創業、開一家有個性的唱片行，就必須要有這種精神。不懂流言，定下目標，不保留實力地一路衝刺下去，就像歌手必須在舞台上唱出自己的生命，樂迷才會被打動，一間好的唱片行也要能這樣感動顧客。

葉：台灣的樂迷一直都給我們很多支持，也很容易接受各式各樣的音樂。音樂雖然不是食衣住行民生產業，沒有音樂不會餓死，但音樂一直是城市文化和活力的指標，我覺得這種東西的發展和進步，只要開始就不會停下來了。

有一次我坐計程車，司機問我從事什麼工作，我說「唱片公司」，他竟然回答我說：「現在唱片公司不能做啦，只有黑膠還可以做。」我當場笑了，原來黑膠已經紅到這種程度，連偶遇的司機都可以跟我報明牌了。其實不管流行風潮如何，喜歡黑膠的人老早就存在，未來也還是會有年輕人喜歡下去。現在我覺得重要的是，唱片行可以做很多有趣的收集，讓台灣聽眾可以理解和想像音樂有多廣闊、多特別。唱片行存在的價值，就是透過唱片行去理解，跟你一樣喜歡這些音樂的其他人。

展演空間

在 Live House 聽見城市的心跳

文・黃亭境

過去人們總是以「唱片工業」來指稱音樂產業，這意味著長久以來，「賣唱片」一直是整個音樂產業界主要的獲利來源。但隨著唱片銷售量受數位化衝擊而每況愈下，音樂產業的經營重心開始分散到不同領域，包括網路下載和串流，以及現場表演與周邊商品等等。其中，數量愈來愈多、品質愈來愈好的現場表演，更經常是樂迷之間最熱門的話題。

音樂展演不僅蘊含巨大的市場潛力，也是不同風格創作者發展各類型音樂、養成不同聽眾族群最重要的方式之一。在這個一切線上化、虛擬化的年代，各種「下線」（offline）的實體表演活動卻愈來愈蓬勃，滿足了人們對親身「體驗」音樂、與音樂人面對面互動的渴望。除了主流歌手的大型演唱會，各種形式和主題的音樂祭亦如雨後春筍般出現。在都市裡，愈來愈多人走進展演空間聆賞音樂表演，作為下班下課後的個人休閒或社交活動。

音樂展演空間，廣義上泛指提供音樂人、樂團或樂手表演的地方，台灣近年來則慣用「Live House」指稱之。Live House 一詞其實來自日本的「ライブハウス」，與昔日提供音樂休閒的商業場所如鋼琴酒吧、音樂西餐廳等不太一樣，主要指的是獨立音樂人發表原創音樂的場所。在台灣，從八、九〇年代的搖滾樂吧（以翻唱西洋歌曲為主

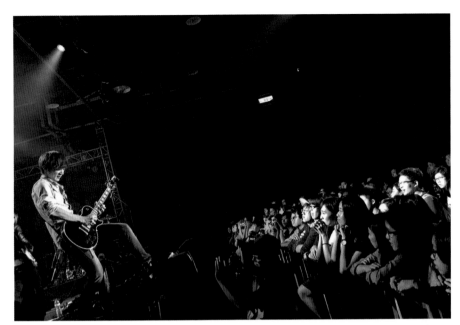

回聲樂團在Legacy Taipei。（李明璁提供）

Huh樂團在公館河岸留言。（河岸留言提供）

要賣點），一直到後來發展出音樂風格各異的 Live House，不但培育了生猛有力的青年文化，更是新世代音樂人磨練表演技巧、展現魅力、培養觀眾的重要場所。

音樂性格各異的展演空間，往往能夠各自吸引一票歌迷集結，逐漸發展出具有向心力的社群，而這些社群，也反過來支撐起繽紛多元的音樂文化樣貌。有趣的是，樂迷之間，除了以音樂類型（例如龐克、重金屬、民謠、嘻哈、電音等）來區分喜好品味、建立認同之外，展演空間的名稱，也成了一種標示方式，例如「河岸掛」、「The Wall 掛」、「地社掛」等。可見音樂表演者、樂迷、與音樂展演空間這三者緊密連結的關係。

儘管 Live House 在青年文化、都會休閒、與音樂培力等面向都貢獻良多，但長久以來卻歷經不少緊張衝突。許多經營者被迫在紊亂的法規下，與都市計畫、建管、警察、消防和環保等主管機關進行協商，甚至必須採取較激烈的陳情抗爭，其中最具代表性的例子就是曾位於師大商圈的「地下社會」（以下簡稱「地社」）。

「地社」於一九九六年開幕，至二〇一三年六月正式結束營業。長達十七年的歷史，幾乎等同於一部音樂展演空間與〈紊亂管轄單位法規的抗爭史。期間最荒謬諷刺、也令樂迷憤恨不平的記憶之一，是發生在二〇〇五年的消音事件。當時「地社」遭台北市政府稽查，以「違規營業，登記執照不符規定」為由，強制停止樂團展演一年。同時之間，在公館商圈知名的「The Wall 這牆音樂藝文展演空間」，也面臨相同困境。

經過多次的抗爭及請願，二〇一〇年經濟部商業司增列了「音樂展演空間業」的商業登記項目，但僅將此空間下了了定義：「指提供音響燈光硬體設備之展演場所，供從事大眾普遍接受之音樂藝文創作者現場演出音樂為主要營

業內容之營利事業」，並確認中央主管機關為新聞局。至於其他相關的爭議，與紊亂法規的整合問題，卻始終不予處理。

二〇一二年六月，台北市政府再度以「地社」違反營業登記項目不能賣酒為由，發出限期改善通牒。「地社」於七月歇業後在立法院召開記者會，四百多位音樂專業人士到場支援，聲勢驚人。雖於一個月後再度復業，但營業期間仍不斷受到市府各局處的刻意稽查與罰單，「地社」終究於二〇一三年正式關門熄燈。

「地社」遭遇的困難連結到音樂展演空間發展的各種議題，在近幾年終於喚起公眾的關注。二〇一四年柯文哲競選市長的政見中，亦因此明確承諾將統整紛亂的法規，全盤解決長年影響音樂展演文化的問題。

當然，展演空間所遭遇的挑戰，不只出現在台灣，也不僅限於法規問題。即便在紐約，曾改寫七〇年代搖滾史、孕育龐克風潮的知名 Live 酒吧「CBGB」，也因經營問題而在二〇〇六年結束營業。當時這個事件在紐約引發許多討論，展演空間的經營者開始思考，除了作為音樂表演和消費以外，展演空間是否有其他可能？是否該更積極地與所在社區、都市進行創意連結與有機互動等。

本章焦點對談關注的面向，除了前述 Live House 所面臨的法規限制以外，更進一步想探究音樂展演空間，如何能夠成為當代都會文化發展的養分來源。編輯團隊邀請「Legacy 傳音樂展演空間」的經營者陳彥豪，與「河岸留言」的經營者林正如，一同分享與討論。

前往展演空間聆聽、「體驗」音樂，是休閒活動的選項、建立情感同盟的方式，也可以是生活風格的形塑與展現。第一個在文創園區中設立 Live House 的經營人陳彥豪就表示，Legacy 剛成立的時候本來也是以獨立音樂表演為主，後來發現開銷過大、入不敷出，於是便開始規劃主流藝人登台，用這些票房收入比較好的大秀來平衡日常支出，間接扶持觀眾較少的新秀能在此演出。換句話說，透過動員主流歌手的基本粉絲，漸漸帶起「來 Live House 看表演」的消費習慣。陳彥豪發現，這是讓大眾對「音樂展演空間」從陌生到了解、乃至成為休閒選項的一種操作。

而隨著「主流」和「獨立」的音樂分野在較有名聲和資源的展演空間裡逐漸模糊，許多專注經營更另類前衛樂風的小型音樂展演空間，面臨的仍是如何持續發聲的問題。一個發展成熟的現代化都市、與健全平衡的文化創意產業，要能夠兼容並蓄地支持著各種多元（甚至衝突）的音樂展演空間。台北市目前有營利登記的展演空間多達上千家，如何透過彼此之間的有效串連，共同發展出一種新的音樂文化生態，是重要的課題。

若能解決紊亂的法規問題與政府疊床架屋的行政控管，接下來我們就必須更宏觀且具策略地思考 Live House 的營利模式、以及它與城市之間的有機連結（包括城市行銷或居民認同等更廣的文化經濟議題）。另一位與談人林正如就建議，台北其實很適合舉辦都會型的音樂節，只要各家 Live House 形成合作共識，談妥合作條件，便能把城市裡數十個 Live House 聚集為一個共通平台，在某個月甚至一季接力展開匯演活動。

將「展演空間」的概念擴大，城市本身就是流行音樂的最佳舞台。而豐富多元的音樂文化，也正是一個進步城市最好的形象大使。

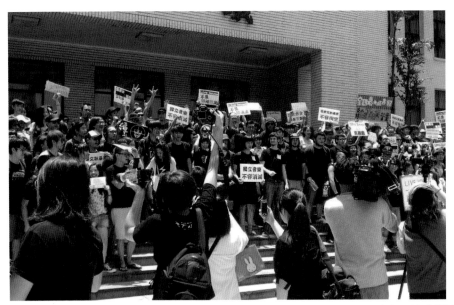

二〇一二年七月，地下社會於立法院前召開「音樂人搶救地下社會等Live House」記者會。（何東洪提供）

二〇〇五年六月，地下社會暫停表演前一夜。（何東洪提供）

展演空間 對談：

「從舊問題到新發現，展演空間的進行式。」

4

Legacy Taipei 總監

陳彥豪

河岸留言負責人
林正如

林正如

集專業樂手、吉他教師與音樂作者等
多重身份於一身。二○○○年創立台
北音樂地標「公館河岸留言」，十五
年耕耘陪伴無數樂團成長。後成立河
岸音造，致力深化音樂教育。

陳彥豪

Legacy Taipei 音樂展演空間總監、簡
單生活節策展人。從事音樂展演事業
多年，曾規劃「台灣搖滾紀事系列」
演出，獲得台灣音樂文化國際交流協
會二○一三年「硬地英雄獎」。

李明璁（以下簡稱李）：Live House 的問題存在已久，從我剛回國任教開始，就和何東洪老師、以及許多樂團不斷推促政府要徹底修法解決，不能老是用「個案寬待處理」。但那麼多年過去，中央推給地方、地方推給中央，相關主管單位都說自己懷抱善意，卻始終難以整合、落實共識。我們就先整體聊一下，目前發展瓶頸到底有哪些？

台灣 Live House 發展的瓶頸

林正如（以下簡稱林）：Live House 相關議題喧喧擾擾七、八年，有兩個層面的問題常據我心。第一，是外在問題：Live House 真有那麼重要？需要用到特殊的解套方式？音樂展演有這麼大的文化層次嗎？很多人可能心底難免這樣質疑。我覺得這麼多年都走下來了，只要我們對音樂還有熱情，自有生存之道。我比較關注的是內在層面、質跟量的問題。現在做音樂不用到唱片公司，自己就可以在網路上做、獨立發行，錄音門檻也較低。當做音樂變得相對容易，就要思考音樂的品質跟數量。

我在德國科隆、英國利物浦發現，那裡的酒吧、展演空間的發展都非常蓬勃。我羨慕他們有很多異質、卻也優質的內容可以選擇，無論是搞展演或玩樂團的，彼此之間能有良性競爭，充滿活力。因為質量兼具，展演空間便可做到以樂種分類，更加專業。台灣的音樂展演空間雖然愈來愈多，但就演出內容的質量、音樂類型的多元性來說，其實還有很大的進步空間。

陳彥豪（以下簡稱陳）：相對於其他 Live House 經常要辛苦協商法規問題，Legacy 從一開幕到現在，比較少受到公部門的刁難，畢竟我們就在政府弄的文創園區裡面，場地比較特別。唯一遇到的問題，恰好就是剛剛正如所講的樂

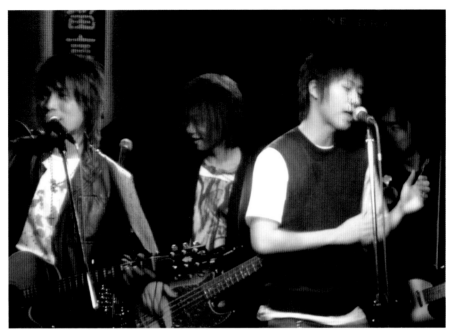

五月天早期在河岸。（河岸留言提供）

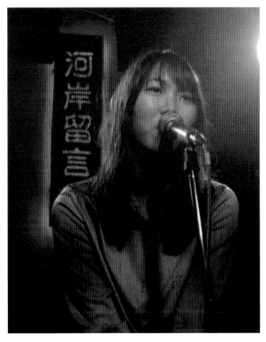

王若琳早期在河岸留言。（河岸留言提供）

團數量和表演品質的問題。想想一個偌大場地，每個禮拜、每天都要排出合適的表演，問題是有這麼多好團嗎？有這麼多觀眾來看嗎？對場地越大的展演空間來說，這問題越麻煩。

此外，就是噪音和租金的問題。無論在人口稠密處或是文化園區內，只要是 Live House 都曾因為噪音而被檢舉。Live House 究竟何去何從？總不能跑去深山裡開。再來，是租金問題。柯市長競選期間公布的《流行音樂白皮書》，提到要降低文創園區裡文創產業的租金，這的確是我們心裡最大的痛。政府對我們所採取的收租方式，是所謂的「打底抽成制」，也就是先有個租金底價，營業額若到達一個數字再往上加，然後所有東西，包括點一杯可樂，都要抽成。Legacy 在華山佔地兩百三十五坪，根據上述的租金計算方式，我們平均每個月付給政府大概一坪三千兩百五十元。然而，華山外的忠孝東路二段商辦租金平均每月三千元一坪，且多是十年內的新大樓。Legacy 是一九一四年蓋的百年老房子，一天到晚漏水、鼠患猖獗，我們都必須自行花費處理，卻還得付出比周邊平均地租都貴的租金。

我們曾去中國深圳考察，那裡有個文創園區叫華僑城，外面有一條主幹道類似忠孝東路，當地政府為了鼓勵文創產業進駐，假設周邊租金是一坪一千元，政府就跟業者說「你來，我給你那條主幹道十分之一的價錢」，也就是一百元一坪。我們很希望得到這等重視與對待。只要租金能合理地減少一些，我們非常樂意把降低的成本回饋給創作者和表演者，用更好的條件讓他們在這個平台上演出。當然，對消費者來說，租金的降低也會反應在他們進場的票價，可能再便宜一些。總體來說，調降租金不是為了讓承租公有地的業者獲取更多利潤，而是讓音樂人的表演環境改善得更好，讓樂迷願意買票進場的意願更高。

林：其實五大園區都一樣，最大的問題是政府為什麼不更積極進場去做？既然扶持展演的政策明確，公部門就應該

李：既然政府不願意主動投入，讓 Live House 公共化，開放私營的各種問題就要協助解決。但這麼多年來好像就是多頭馬車，有時看起來放任自由，有時卻又手段強硬地執行控管。

要有膽識來營運，負責管理和分配，而績效部分只要找對廠商，數字就會是漂亮的。

林：Live House 最常被詬病的就是所謂「擾鄰」。許多店不能再開的主要原因，不是財務困難，而是因為噪音問題不斷被罰被禁。這又牽涉到都市計劃的使用區分，到底 Live House 可以設在什麼樣的商業或住宅或混合區塊，限制很多卻混亂不明。很多事情甚至要到完成商業登記後的半年才會知道，這也造成大家困擾。我們申請營業登記的時候，商管為什麼不先跟建管、消防協調好？整個確定後再准執照，不然很多店蓋一蓋又得拆，還得承受違法的污名，這其實是非戰之罪啊！絕大多數展演空間的業者，又不是經營見不得人的事業，沒有人想要違法。

陳：其實多數文化行政單位，比如台北市文化局，還蠻挺我們的。問題是，可以管制我們的相關法令太多，其他單位如消防局、警察局、環保局、建管處等都沒有水平聯繫也沒有垂直整合。在台北，Live House 只可能是用租的，而且必須在法規和成本的夾縫中求生存，根本找不到空地是可以按照音樂展演的需求自己蓋一間，只能就既有空間進行改善，設法弄到比較好。我們後來乾脆去台中找個重劃區的地，租金真的很便宜，重點是可以依照 Live House 的標準需求，自己打造一個真正的展演空間。但因為是自費興建的，投資較大，要能回本的時間也就更久，目前估計大概要十五年左右。

因為不在市中心，台中 Legacy 必須先養當地的市場。那裡的空間比台北小一點，可容納約一千兩百人。如果一個樂

團或歌手在北中南的 Legacy 巡迴，台中的票房約為台北的四成。以票房來說，目前台北最好，高雄次之，再來才是台中。但令人欣慰的是，在台中，我做任何事都可以自己作主，不用局限於園區的管理條例，也不用面臨噪音檢舉之類的老問題，所以會很期待這個市場的養成。

培養民眾去 Live House 的興趣與習慣

李：Legacy 的場地夠大，可以吸引主流歌手在那進行演出，而這又會吸引到原本不會去 Live House 的觀眾。這是否對你們的營運、定位和風格，有所影響？

陳：Legacy 剛成立的時候，定位便是「搖滾演出」，某程度上血液裡還蠻排斥主流音樂。後來發現場地和開銷那麼大，如果辦一個滿場的主流歌手演出，收入等於六、七場獨立樂團。講白一點，我們就開始以「賺大秀養小秀」的思維來經營。

以前到了週末，大家不是看電影，就是唱 KTV，近年才逐漸出現一個新的休閒選項，叫做看現場演唱。Legacy 的經驗是，由於主流歌手的粉絲基礎夠大，他們若在 Live House 開唱，就可以吸引原來不曾到此的觀眾前來體驗。讓大眾開始知道看演出是一種 lifestyle，是我們日常生活的一部分，這需要慢慢養成。

就我觀察，非常多人的確是因為主流歌手在 Legacy 辦演唱會，而第一次踏進所謂的 Live House。這跟我們年輕時的經驗完全不同。我以前最喜歡的 Live House 叫「人狗螞蟻」，那時我都不會在意有什麼表演，但就是要去，像是參

「Live House 存在最重要的價值，
是提供『參與』。
Live 就是大家都能 live 起來，
不是來看明星表演而已。」

林：Live House 不只是一個舞台、一場表演，它是文化差異的象徵，所以我認為對 Live House 來說，表演者的數量和音樂分類是很關鍵的議題。如果每個晚上，一個城市裡有二十種以上不同的音樂類型在演出，那不只是豐富了 Live House 的樣貌和故事，也讓這個城市的文化水平大大提高。

不只是看表演，更是多面向的體驗

李：作為一個夠水準的展演空間，除了軟硬體設備，更要能營造獨特的氛圍、有感覺與認同的空間。如果能做到這樣，那觀眾就不會只是因為某團某人在哪演出才去看，而是會對空間本身產生一種文化中介上的信任，有空的時候就來去晃一晃，不管什麼團表演，是聽過還是陌生的，反正這個空間都有可能帶我去認識更多有趣的音樂。

林：台灣的 Live House 和音樂節都很重卡司，我希望這只是發展期的過渡現象。不管是走主流還是獨立路線，卡司都代表票房。但這樣的話，展演空間或音樂節的存在意義，便只能維繫在演出者身上，而不是場域本身。我們去 Glastonbury（編按：全球歷史最悠久、規模最大的英國音樂祭），發現大家都還不知道今年的卡司，但二十萬張預售票早已統統賣光。因為誰來唱都好，重點是那個場域所提供無可替代的解放體驗，或者讓你在這短短幾天找回年輕的自己、複習青春歲月。音樂祭如此，Live House 也一樣，它們存在的價值，都不只是提供演出舞台，重點是「參

加一種群眾運動，那邊有志趣相投的一群人，你很容易找到歸屬感。不是因為我喜歡的團在那邊表演我才去，而是單純喜歡那個環境、有文化認同就去了。

與」這事本身。Live 就是大家都能 live 起來，不是來看明星表演而已。

李：我近年去了幾次首爾做研究，弘大那邊很多 Live House，之前每個月最後一週的週五晚上，會推聯票活動，一張票就可以逛所有 Live House，還會給你地圖，像在探險。這種「逛 Live House」的經驗太有意思了，比如這間進去正在嘻哈 check it out，下一間所有人都在重金屬甩頭，走一走，到某個二樓換成是爵士。我其實很希望台北也能有這樣的 Live House 串聯活動。

林：對，這其實很適合台北。我們應該做像是英國利物浦或德國科隆那種都會型的音樂節，裡頭不只有表演，還有論壇、研討會或新媒體裝置展示等，可以激發很多新思維、新型態表演、甚至跨業別的採買。想像我們如果能把台北三十所活躍的 Live House 串聯聚集在一個城市音樂節的平台，推整個月甚至一季的多元展演活動，這就是一種文化實力的展現，當然也能夠帶動城市行銷與居民認同。

李：很多人預測，如果數位平台也開始做 Live 音樂直播，實體展演空間的生機就會被壓縮，你們怎麼看這個趨勢？

網路直播是 Live House 的新趨勢或新危機？

陳：演唱會線上直播彷彿成為趨勢，畢竟政府單位都有補助。可是我還是有點疑惑，在 Live House 看現場演出這件事，真的能被一個即時視頻就取代嗎？況且大部分藝人還是有很多疑慮的…首先，即時直播的話，自己的演出就會未經修飾或調整地傳輸出去，這必須很有自信才行。再者，他們會擔心票房受到影響，畢竟一旦宣布有直播，不少

「夢想的 Live House 是
每晚都有獨立樂團演出，
一起享受各種類型的搖滾樂。
而且人要夠多，可以自主生存。」

歌迷就可以選擇在家看免費就好。第三，巡迴場的內容會因為直播就破梗了，這等於剝奪了歌迷期待現場特別安排的樂趣。

林：直播無法取代現場的聲光效果和臨場反應。當現場沒人來看，直播也播不了東西，所以本末得先搞清楚。但直播還是有意義的，比如我今天想看表演，可是人不能到。而直播本身就是媒介，事後隨選視訊的應用空間很大，甚至也可以透過剪輯變成影音商品。所以我的想法是，直播無法取代現場，但也不能抗拒。政府在這部分所提供的經費補助，讓我們比較敢冒險去嘗試。

陳：但這也是我較擔心的，好像還沒來得及形成完整的商業模式，政府就先抱注。假設沒有政府補助，大家就不用玩了。可是一個健全的行業，應該是不管有沒有政府補助，自己都要有信心能賺到錢才對。現在政府先推一把，卻讓我擔憂未知的明年、後年。

林：還有數位版權的問題，也是且戰且走。我們在 Live 都有先付規費，所以表演者使用原創或翻唱的內容都沒有問題。現在開始要同步直播，就會衍生原先沒有的權益問題。但目前還沒有明確的新規範或法規可參照，即便藝人跟經紀人都非常在意，畢竟這攸關他們的權益。

台北流行音樂中心對 Live House 文化的影響

李：在台北和高雄，未來各有一個政府興建的中大型表演場地即將誕生，你們認為這對 Live House 生態會有什麼影

響？是正面的還是衝擊？以台北來看，要怎樣讓北部流行音樂中心跟既有 Live House 文化相結合，在未來匯聚成新的展演力量？

陳：我們最不希望看到北流變成民間 Live House 的競爭者。北流應該領頭把市場的餅做到最大，讓更多人喜歡並習慣參與「看演出」這個文化。

林：北流是一個按照理想方式去設計的產物，包括音場、燈光、供電、後台等等，這樣的規格對於現有的 Live House 來說當然是很奢華，但也因此門檻墊得很高。試想，可以容納幾千人的偌大表演場地，每天需要多少不同音樂種類、質感又要好的表演者來支撐？這是未來營運管理者最大的難題。

李：我也認為北流未來的營運，應該不是與民爭利，最好不要有「我也在經營一間大型 Live House」的思維，而是透過這個大型場館，作為一個比較毋需汲汲於商業利益的音樂展演文化的示範，一個新品味探測的火車頭。它可以透過各種活動舉辦，帶動這個城市早已自為營運、各種不同風格的 Live House 們互相串聯形成一個展演的網絡，從點串成線、然後變成面。

一個關於理想 Live House 的美夢

李：對談的最後，想請問兩位，有沒有一個理想型的 Live House 樣貌，是你未來想前進的方向？

林：我想做一個小小的爵士吧，有紅磚牆、小平台鋼琴，大家喝紅酒、抽雪茄，音樂是很酷的，那個氛圍就是我的調調。場地可以容納七、八十人就好，像美國傳統的小酒吧。沒有排隊排老半天的追星族，來的都是有 *sense* 的，就是來看表演，什麼事都不幹。我希望能找到真正分眾的市場，提供正確到位的氛圍。

陳：我心目中理想的 Live House 其實沒有太多的外在要求，最美好的想像或許就是開一家「賺錢的 The Wall」。The Wall 一直是我心中最典型的 Live House，只是因為很多因素而導致營運不太順遂。夢想的 Live House 應該就是每天晚上都有獨立樂團演出，一起享受各種類型的搖滾樂。而且人要夠多，可以自主生存，不需要今天靠王力宏、明天靠蔡依林來支撐營運。

演唱會

一期一會——全面進化的音樂體驗

文‧姜佩君、李明璁

如果說數位流通和盜版問題，導致了上個世紀末唱片工業的崩盤效應，那麼無法數位複製、製造「一期一會」現場體驗的展演活動，或許在這個新世紀反而拯救了音樂產業。根據文化部影視及流行音樂產業局最近一次所作的流行音樂產業調查，台灣實體唱片銷售產值一年接近十億，數位音樂（包括下載和串流音樂服務）有二十二億，而展演活動的產值則高達四十多億。

進一步檢視音樂展演活動的消費情況，會發現：策展單位舉辦的音樂展演，其單場觀眾平均人次，幾乎是Live House的十倍，而總產值則是Live House的四倍左右。就展演形式而言，在Live House的表演活動一年約有兩千多場，門票平均一張約為四百元；相對的，由策展公司所執行的演唱會和音樂祭，加起來則僅有一百五十五場，但每人平均票價卻將近兩千八百元。這對於月平均薪資僅約兩萬八千元的二十歲世代（根據行政院主計處所公佈數據）來說，看一場演唱會等於就得花掉三天以上的薪水，實在不是輕鬆負擔的休閒選擇。但即便如此，這些大型演出還是吸引愈來愈多的群眾，所費不貲的門票屢屢創下「秒殺」紀錄。

台灣流行音樂產業收益

單位：新台幣元

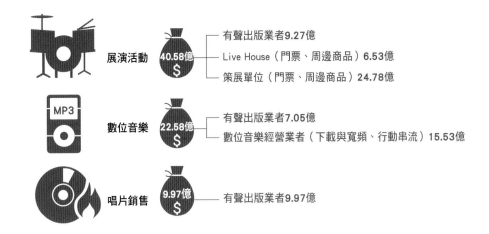

展演活動　40.58億
- 有聲出版業者9.27億
- Live House（門票、周邊商品）6.53億
- 策展單位（門票、周邊商品）24.78億

數位音樂　22.58億
- 有聲出版業者7.05億
- 數位音樂經營業者（下載與寬頻、行動串流）15.53億

唱片銷售　9.97億
- 有聲出版業者9.97億

資料來源：文化部影視及流行音樂產業局《102年流行音樂產業調查報告》

售票演唱會的舉辦單位比較

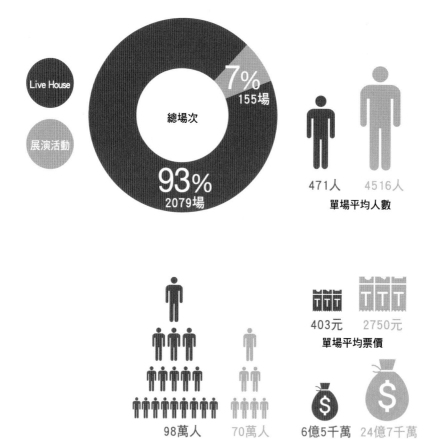

Live House

展演活動

總場次

7%
155場

93%
2079場

471人　4516人
單場平均人數

98萬人　70萬人
總人數

403元　2750元
單場平均票價

6億5千萬　24億7千萬
總產值推估

資料來源：文化部影視及流行音樂產業局《102年流行音樂產業調查報告》

國際唱片交流基金會（IFTP）在年報中明確指出：「體驗經濟」已是全球流行音樂市場的新趨勢，消費者們「透過集體參與，置身於特定情境、故事之中，獲得超越現實的感官滿足」。演唱會雖然不是近來才有的新發明，但使用巨蛋或海港這類超大空間、結合跨界專業資源投入、運用各類先進科技營造不思議的「超現實」奇觀效果，這些人力物力集結動員的程度，日新月異，規模之大，比諸一部電影的拍攝有過之而無不及。

打造五月天、S.H.E.等世界巡演的製作公司「必應創造」，其執行長周佑洋在二〇一五年的金曲國際論壇中表示，隨著展演活動愈來愈多，市場競爭激烈，籌辦演唱會的致勝關鍵在於：創造具國際水準、能快速在各地複製且精準再現的模組，從而帶給當地觀眾無可替代的特殊音樂體驗。由於資訊科技的發達，現在幾乎所有演唱會的裝置，都能以電腦程式預先模擬和控制。雖然在演出前各項前置作業耗時甚久（有時長達一年），然而一旦完成便省下了後續彩排的時間、人力和經費，且之後在不同現場巡演時的完成度都較過去精準許多。

此外，演唱會的內容也不僅是歌曲的集錦重現，更重要的是將所有展演的人事物，都整合進獨特的一種態度、一個概念、以及一些故事。例如「源活娛樂」所製作的張惠妹「烏托邦世界巡城演唱會」，就清楚標舉著「沒有歧視與仇恨的，愛的理想國」大旗，從門票的設計（印有購票者姓名的「世界公民證」晶片卡），到演唱會中壯觀的彩虹大旗與燈光，都彰顯了演出者對同志平權的支持，讓所有參與者皆能感受到一種「音樂烏托邦」的解放與療癒。

毫無疑問，舉辦大型演唱會需要空間和基礎設施足夠的場館。在一九八八年意外火災中付之一炬的中華體育館，以及現在成為花博爭豔館的中山足球場，都曾是台灣舉辦演唱會的聖地。即便這兩處的設備、音場等都不甚符合專業演唱會的需求規格，但它們確曾是台灣跨越世代的重要記憶場景。而近來年台灣常用於舉行演唱會的場地，一北

一南最具指標性的便是台北小巨蛋和高雄世運主場館。

二○○五年年底啟用的台北小巨蛋，三層座位總共可容納約一萬三千名觀眾。隔年一月陶喆成為第一位「攻蛋」的華語歌手，《就是愛你：音樂驚奇之旅》是台北小巨蛋第一場華語歌手的售票演唱會。而高雄世運主場館於二○○九年啟用，含保留席在內一共五萬五千席，當年五月天便在此舉辦締造人數紀錄的超大演唱會《創造55555人：DNA無限放大版》，並自二○一二年起每年在此舉行跨年演唱會，成為高雄一年一度的儀式性盛會。除此之外，南港展覽館、台北國際會議中心、國父紀念館、台灣大學綜合體育館等也是演唱會的熱門場地。

然而，以體育館、展覽館作為演唱會場地，卻常被質疑是「不專業場地」。畢竟本來就不是為了音樂演出而設計的空間，其音響或燈光等效果難免打些折扣。更諷刺的是，有時高價票區的視聽水準甚至不如低價座席。更不用說像是南港展覽館那樣全平面的場地，許多樂迷在此觀賞演出時，都曾抱怨視線遮蔽、或音嚴重等問題。再者，由於這些場館的隔音設備普遍不佳，多數策展單位都曾面臨噪音相關法規的處罰。二○○七年蘇打綠首次登上台北小巨蛋，一路從七點半唱到午夜零點十分，小巨蛋從此有了超過十一點後罰款的「蘇打綠條款」。二○一四年二月，台大體育館曾因噪音被民眾檢舉，遭開罰「營業場所」最高噪音罰鍰三萬元。二○一五年，張惠妹在小巨蛋舉行的「烏托邦」演唱會，經典曲目〈三天三夜〉一度因附近居民投訴震動過大而遭到禁唱，雖然在歌迷向小巨蛋和台北市政府反應之後再度開唱，仍被要求「勿鼓動歌迷站立、集體跳動等易影響公共安全及造成場館設施損壞之行為」。

現正於北高兩地興建中的流行音樂中心，是否能超越過去這些「非專業、能用就用」的場館限制，而成為台灣新世紀指標性的展演場所，不僅涉及建築空間或基礎設施的設計問題，也不單取決於既有業者對展演市場的算計考

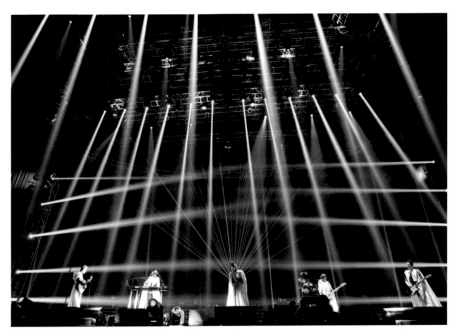

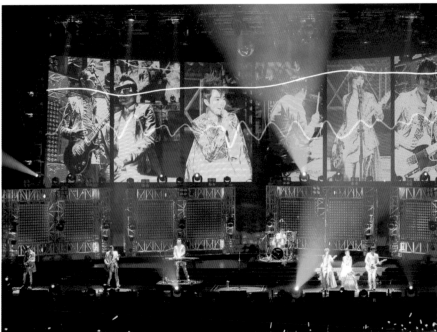

蘇打綠演唱會（林暐哲音樂社提供）

量，重要性有過之而無不及的是，政府對流行音樂展演相關法規能否與時並進的修正，從防禦性的罰則，轉為更積極性的輔導。而這或許是此一巨大公共投資的成敗關鍵。

很多重量級的國內外音樂人都曾在舞台上，對滿場熱情的粉絲說：「我們會把這場演出當作是人生最後一場般地用盡全力！」這其實就是日本茶道傳統中「一期一會」的精神。每一場演唱會對於參與其中的所有人而言，都可能是如此獨一無二、真確感動的幸福體驗。在這過程所有鉅細靡遺的難忘互動，都體現了數位時代不管進展到什麼程度，人與音樂之間永遠不會改變的熱情連帶。

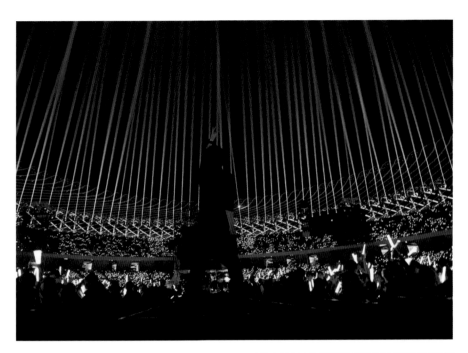

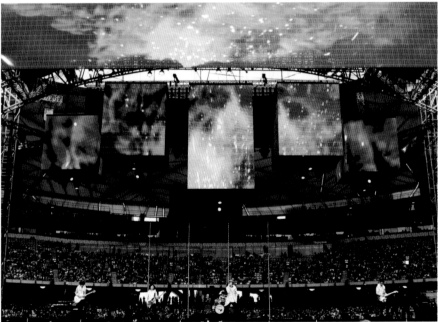

五月天演唱會（相信音樂提供）

演唱會 對談：

「舞台上的大藝術家，
迎向表演新時代。」

林暐哲音樂社負責人
林暐哲

台北市文化局局長
倪重華

林暐哲

曾為「黑名單工作室」的《抓狂歌》專輯擔任主唱，並組成 Baboo 樂團發行《新臺灣》專輯。之後進入魔岩唱片，先後為楊乃文、陳綺貞、糯米團等歌手製作音樂，並且為莫文蔚、蘇慧倫等歌手創作曲。二〇〇四年成立林暐哲音樂社，蘇打綠為旗下知名樂團。

倪重華

創辦「真言社」，發掘林強、伍佰、張震嶽、林暐哲等音樂人，舉辦國內多場大型演唱會。曾任 MTV 音樂台總經理、台北之音廣播電台總經理、華山文化創意園區總顧問，以及第二十四、二十五兩屆金曲獎評審團總召。現為台北市政府文化局局長。

李明璁（以下簡稱李）：近幾年趨勢很明顯，演唱會在音樂數位化的年代，反而變得愈來愈熱門。究竟是演唱會的哪些部分無可替代，甚至促使音樂產業發生化學變化，使得產業愈加依賴演唱會的產值？是否能舉例說明？

新時代的演唱會：表演性與身體化

倪重華（以下簡稱倪）：「看演唱會」和「聆聽專輯」完全是兩種不同的體驗。演唱會將視覺與聽覺合為一體，並且更注重「表演性」。我高中開始聽演唱會，對那時的我來說，聽演唱會就是去看「有真人畫面」的專輯音樂，以為歌手唱得愈像唱片愈好。直到後來在日本看大型演唱會，才認識到「表演」本身的獨立性與重要性。評價一場演唱會的好壞，除了看企劃概念與歌手基本唱功之外，主要就是藝人本身，表演得好不好絕對是關鍵。只是杵在那邊唱，唱得再好也只是專輯歌曲的再現，沒有專屬於舞台的獨特表演是不行的。藝人必須先懂得表演，才去想科技的配合。

當年我開始投入做演唱會，第一步就是強化每個藝人的表演，一定會讓藝人去上表演課。那時尚未建立一套訓練系統，只能土法煉鋼，想辦法把蘭陵劇坊的專業劇場那一套轉到音樂表演裡。尤其像搖滾樂不能排舞，那就得用劇場啟發身體、開發各種表演的潛能。當時幫我們上課的有金士傑、李國修、李立群這些台灣最頂尖、有想法的演員們。

李：聽到過去曾以劇場訓練歌手表演的故事，我覺得很有趣。放到現在數位化的趨勢中，音樂的身體五感傳達反而愈來愈重要了。數位化雖然讓音樂可以無限流動，對聽者來說要能紮實地抓住什麼，其實得要靠身體感和視覺性。

倪：在串流音樂的時代，音樂很容易就變成各類日常活動襯底的背景音。表面上看起來人們聽的東西變多了，但卻因為一直處於流動狀態，很難真正專心聆聽。音樂要讓人專心，一定要有表演性，像下錨一樣。所以，流行音樂產業的新時代方向非常清楚：打造出「表演型」的音樂人。我這裡所講的表演型，不是指會唱唱跳跳的偶像表演那種，即便是所謂創作型歌手，站在舞台上也需要有他發自內心、形諸於身的獨特表演。

如果問我，為什麼台灣十幾年沒有新的巨星？我認為這是因為許多人對於做音樂的想像，還停留在上個世紀「做唱片」的邏輯——找一個很會唱的人、寫很好的歌，然後找好的製作人錄音、搭配好的企宣。看起來一切如昔，也沒有什麼不對的，但偏偏卻忘了表演更是關鍵核心。一個歌手的表演若沒個性也沒魅力，就無法吸引人。魅力不只是靠唱功或詞曲這些聽覺元素就可以撐起來的，在這個時代毫無疑問更是得靠視覺傳播，而且光靠 MV 和視效之類的都沒有用，最終還是要回歸到藝人有沒有真材實料現場表演的魅力。

蔡依林得到今年金曲獎的最佳專輯，不就清清楚楚宣告華語的舞曲時代，終於要展開了。其實我們已經慢了韓國十年，韓國以前也跟我們一樣是抒情歌當道，但後來發現數位化、全球化來了，如果只靠傳統做法的詞曲和唱功、沒有身體豐富的表演，根本行不通。既吸引不了本國的年輕網路世代，更別說拓展海外市場。

我看了最近蔡依林的「Play」演唱會，她真的是前進了一大步，變成一個全方位表演型的藝人，並且能真正掌握自己的音樂。她不需要自己寫旋律，她是以肢體進行表演創作，從舞台表演的角度出發，去考慮每一首歌的呈現方式，然後編曲的人要怎麼配合她的動作把歌曲發展出來。這是一個新的取徑，一種從身體化角度改寫音樂產製邏輯的探索，我相信這會帶領台灣流行音樂，迎接新的「表演時代」的來臨。

「蔡依林從身體化角度
改寫音樂產製邏輯，
帶領台灣流行音樂迎接
新的表演時代。」

舞台上的靈魂與超凡魅力

林暐哲（以下簡稱林）：我剛開始進入音樂這個行業時，內心常感到疑惑：「為什麼在電視上看到的這些歌手，實際認識之後，我卻覺得他根本沒有魅力？那他為什麼可以出唱片、唱片又能賣那麼多？」深入了解唱片公司的運作之後，我發現產業已經有一套固定的格式：一首好歌、一位漂亮女生、一支好 MV、一組好的曝光計畫，這樣就夠了，會不會唱歌或表演反而沒太大差別。當時雖然也有簽唱會，但因為簽唱會是免費的，所以表現如何並不重要，形象好就行了，銷售量就足夠支撐她成為明星。不過到了音樂數位化、串流化之後，這些公式多半變得無效了，但現在從事這個行業的人，很多都還忘不了那個時代的榮光，繼續這樣搞，以為這樣做仍然可行。即便如此，我終究理解並尊重「套公式」的做法，只是我個人不太相信公式，我的判斷取決於一個藝人有沒有真的 charisma（超凡魅力）。

我常問倪桑為什麼會看中某個藝人，他一開始說不出來，後來終於總結出「我會被用靈魂唱歌的人吸引」。我們現在看藝人，「你相不相信自己唱的東西」變成是很重要的依據。有些人很會唱，但不見得有靈魂，偏偏倪桑和我要的就是燃燒他的人生、燃燒他的 heart & soul。我覺得 charisma 是 more than believe 的，不是我相信什麼而已，而是 I am，「我這人就是這樣」。比如我跟青峰討論事情，當他覺得「就是要這樣」時，即便我不同意也沒辦法改變。有時我覺得他某些情感似乎太過了，但他的靈魂卻能透過演唱會傳達到歌迷心裡，歌迷都哭了，我以旁觀者的角度去看，發現「欸？這樣也可以？」那我就沒話說了。或許因此有人會覺得矯情，但有多少人能像青峰一樣，用音樂燃燒自己的 heart & soul，同時燃燒歌迷的人生。這就是他之所以是他，而歌迷會永遠追隨他的原因。

李：如果老是限制在框架裡面，就不會有 charisma 的誕生。框架會產出 idol，但那就不是我們說的 charisma。即使是很工廠化、齊一性的 K-Pop，這幾年像 BIGBANG 的 G-Dragon，也開始挑戰框架裡面那種固定要帥的樣子，畢竟他會膩，大家也會膩，一切就不酷了。真正酷的音樂表現，的確是有一種在燃燒靈魂的、由內而外的東西。

林：內在有 charisma 的人，外在必須要有舞台。為什麼一開始很多藝人會在女巫店？因為在那個環境裡他很自在，他知道除了音樂，自己不會被不相關的標準所評斷。人內在有一個自己的環境、一個自己嚮往的畫面，這個畫面跟外在的畫面合得來的話，就會有很好的連結。小巨蛋夠不夠大、表演場所夠不夠多，這些對有 charisma 的人來說都不是重點，只要內在的東西夠大夠多，給它一個適當的環境，就會連結上。所以我們現在考慮演唱會的規模，其實得先從演出者內心微小但明亮的根源開始。內在的東西愈強，外在的吸引力就愈強。

做演唱會，像做一張 3D 化的專輯

李：除了台前歌手自己內在的魅力、與外顯的表演功夫，兩位長期擔任演唱會的幕後推手，覺得演唱會還有什麼特別要留意的關鍵或問題呢？

林：我覺得演唱會現在經常遇到的問題是 rundown。觀眾看了五首歌之後不知道第六首歌為什麼是這首？不知道設計、表演的人在想什麼？這首歌和這個流程安排到底要滿足誰？

倪：現在在做演唱會的，許多都是以前的電視人。電視人的製作邏輯是「趴」（part）的概念，所以這一趴快歌結束，

下一趴就接慢歌。但做音樂的人不一樣，他想的是怎麼慢慢醞釀；或者有時又像是坐雲霄飛車，想著怎麼把你高高舉起後再急速摔下來。我個人從來不介入排歌序，倒是搞行銷和做音樂的經常會有衝突，畢竟他們在意和要負責的東西，在一場演唱會的分工裡其實很不一樣。

林：台灣音樂產業多半都不是在做專輯，而是在做唱片，這兩個東西其實不太一樣。做一張專輯，要使人閉上眼睛就可以想像畫面。我們年少時聽搖滾樂不就是這樣嗎？我們根本不知道披頭四的生活什麼樣子，但放一張披頭四的專輯，我的生活就能脫離現實那些有的、沒的、不公不義的人事物，在學校遇到的鳥事也都可以拋到一邊。這就是搖滾樂的精神啊！音樂最重要的能力之一，就是帶領人們逃離現實。吉他刷下去的聲音會讓我爽到閉上眼，它的魔法會帶我到別的地方。那個「別的地方」，來自我跟這個吉他之間親密的互動，但我覺得這個在台灣很少發生。

從一個製作人的觀點來說，我覺得黑膠之所以復興、演唱會像雨後春筍般冒出來，這些趨勢的浮現，重新彰顯了過去台灣不太重視的「專輯」的價值。做專輯的時候，製作人必須要確定聽的人不會因為哪一首歌不想聽，就用遙控器跳過。好比黑膠唱片，唱針從第一首放下去，直到跑到第五首結束，聽的人才能站起來翻面。所以為什麼以前會有一張專輯是兩張唱片，因為製作人希望你第一張聽三首就好，三首結束後你去喝個水，回來再開始聽第四首。甚至有些音樂人很盧，不准他的專輯變成 CD 版本，因為這會破壞他對音樂的控制。我覺得，這些堅持對我們重新理解、設想演唱會的結構和排序，或許有些幫助。

倪：要有一個精準概念，這不只是行銷問題，更是態度問題，它也會驅動藝人自身的表演。所有聲光效果只是加分作用，關鍵還是回到人。例如我第一次去倫敦看麥可傑克森的演唱會，遠遠地從上面看，他的人顯得很小，但從頭

到尾，我的視線都無法離開他。我們都以為看麥可傑克森的演唱會就是要看聲光效果，但其實是被他的靈魂震懾，態度和靈魂都體現在舞蹈。所以觀眾不只是看，還會感動。

林：我們的團隊現在製作演唱會都好像在製作一張專輯，只是更視覺化，或者說感官體驗都放大。有些人說蘇打綠現場比專輯好，我都想笑笑跟他們說，這是音量的關係，因為你在家裡沒辦法放那麼大聲聽，所以很多美好細節你聽不到。你今天到了現場，跟著一萬人用超大聲的音響聽，又有演出者活靈活現在你面前，有他的 charisma，你所感受到一切全都是 3D。聽音樂變成 3D 體驗，當然跟在家裡戴著耳機完全不一樣。

在模組與創意之間的拿捏

李：無論如何，演唱會還是需要一定程度的模組，尤其巡迴演出不是單一場，有固定模組才能降低成本，也比較能對製作單位的成本、和演出者的體力等各方面進行控制。但相對來說，演唱會又突顯了藝人的靈魂、獨一無二的 charisma，觀眾渴望更多具有原真性的體驗，換句話說，又不能套公式，老梗太多。到底這個兩難要怎麼拿捏平衡？

林：這的確是蘇打綠一直在思考的問題。巡迴演唱會的場數愈來愈多，如果要一直換歌單或燈光等舞台設備，現實上不太可能。我們後來的做法是：開放出半個鐘頭是完全無歌單，讓藝人直接跟台下互動，以「點歌邏輯」問「你現在想聽什麼歌」。漸漸，現在來看蘇打綠的歌迷都會有一個心理準備，唱到某一首歌時他們就知道待會要點歌了，誰若被點到他就要點最冷門的，很少在演唱會歌單上出現的，藉此表達「我是資深的蘇打粉啊」。這默契的三十分鐘、五到八首歌，放在安可前，也就是演唱會正式結束前的半小時，那時候我們工作人員都已經下班了，燈光就打

「演唱會的規模，其實是從演出者內心微小但明亮的根源開始。內在的東西愈強，外在的吸引力就愈大。」

在那兒放著，不用再搞什麼花招了，接下來就是 Live House，沒有影像也沒有歌詞，什麼都沒有，青峰就會說「阿福，你點一下」，開始和台下互動起來。

李：演唱會把歌詞打在大螢幕上，好像是台灣獨有，你們覺得這樣好嗎？

林：這跟我們華語的創作邏輯有關，歌詞在音樂中佔有非常大的比例，如果拿掉歌詞，只剩音樂，聽眾就不知道要跟隨什麼，找不到聽的重點或「意義」。華語歌的聽眾為某首歌感動，大部分不是來自旋律，而是歌詞，這就成了我們做音樂的一套模式。其實台灣人應該要多把耳朵的詮釋權釋放出去，像我小時候英文不好，但聽英文歌還是會被音樂本身的能量感動。

倪：這也是台灣電視文化造成的，因為電視節目都打字幕，而且聲音處理得很差。你如果用正常的方式去聽，根本也聽不懂他們在講什麼，導致我們習慣用看、用讀的，久而久之耳朵當然就變得很弱。

李：所以在演唱會製作上，以蘇打綠為例，會不會加重即興的份量，試著去撐大歌迷們感官上的想像？比如說，如果在家裡聽，這首歌就是一個五分鐘的版本，主副歌就是固定那幾次，而大家主要的感動、認同也都是在歌詞，但是他來演唱會，這首歌的編曲會擴大成十幾分鐘。這種設計與需求，是不是會愈來愈多？

林：有啊，我們去年的演唱會就把所有的編曲都改掉。對歌迷來說，旋律是熟悉的，樂器和節奏卻都變了。這是我經營蘇打綠很重要的關鍵，我跟他們討論後決定，即使是做精選輯，也不要拿出跟十年前一模一樣的東西。

演唱會的「國際級」目標

李：兩位怎麼看從中國到全世界愈來愈大的演唱會市場？

倪：主流的台灣音樂產業，其實一直在吃過去「中國大陸比我們落後」的老本，讓中國市場（而且是比較老舊的、也快要過期的那一塊）變成了決定台灣流行音樂成敗的關鍵因素，這很沒遠見也危險。現在中國九〇後的小孩，都以為嘻哈是韓國人發明的，誰會想到台灣。這也是整個流行音樂教育系的問題。有人以為只要把藝人送去韓國訓練就可以了，但這有用嗎？唱唱跳跳排個兩、三首歌，其他的也還是做不到。

現在我們學校裡根本沒有教大型展演的技術設計，舞台、燈光、音響等技術都只能靠非系統化的拜師學藝，等到進了產業之後才慢慢自己拼湊起來。這種做法根本趕不上日新月異的文化科技啊！

這也導致我們多數演唱會的規格化程度都還不夠。以前調整舞台設備要花三天，現在一天就要到位，可以兩天搭台、一天彩排、七個鐘頭拆台裝箱，第二天上飛機巡迴。這些都要先發展出一套工業規格才行，接著再去投資每一個細項的教育。美國、歐洲都有這規格，韓國剛開始沒有、但現在有了。中

國市場雖大，不過他們現在也還是相對落後混亂，如果我們自己早點發展起來，往後才有希望。

林： 的確，我們現在可以做到只透過一台小小的電腦去控制整個燈光系統，但在控制之前，架設燈光，還是要花很久時間。去年蘇打綠的表演請來了外國的工作人員，對方一直跟我們抱怨，說「你們這樣的舞台，我們在英國搭九個小時就夠了，你們卻要搭四天」。其他人都覺得這英國人很機車，我除了驚訝以外，心裏的想法卻是「您說的對，這的確是我們的問題」。我們做演唱會的工業化程度，真的還落後人家很多。

再者，我們以為有很多東西是美國、日本做的，結果其實是韓國，就像 iPhone 和 Samsung 拆開，會發現裡面差別其實也沒這麼大。這是你必須先設定自己要做到「國際級」這種非常非常高的目標，才有可能達到的事情。我上次在 QQ 音樂頒獎典禮，被韓國的 PSY 及其工作人員的做事方式震撼到了。我忍不住想，為什麼人家做得出來，我們做不到？我看到台灣來的工作人員頂多一兩個製作技術人員，韓國是十幾個人。中國的音控台是不能被外人碰的，於是韓國就派一個專門負責跟控台溝通、懂韓文的中國人，他可以用標準的京片子跟音控大哥溝通，由此可知韓國很在乎演出裡所有的細節。正因如此，我在中國看到 PSY 的表演，跟我在 YouTube 看到的一模一樣，這很震撼，不管環境如何，PSY 出來就是要這樣。這些細節其實太重要了，如果我們每個環節都輸一點點，就是輸了，不可能贏。

現在很多產業人士認為中國市場是 piece of cake，我覺得用這種心態去看待中國市場，或者把眼光都只停留在中國市場，以後一定會掛。你要用世界級標準去製作，例如達到美國超級盃中場演出在十八分鐘之內，從什麼都沒有，到搭台、演出、拆台結束，這種可以和國際相通的目標設定，才有機會在一個很小的國家做出國際品牌。現在目標若定錯了，以後一群老人就只能感嘆演唱會曾經的榮光。

蘇打綠演唱會（林暐哲音樂社提供）

獨立廠牌

從「地下」到「獨立」，從獨立到主流：
台灣音樂新探索

文・蔡佩錞

「我相信，音樂如果是朵迷人的花，『獨立』可能是它最美好的姿態。」這是在二○○七年新聞局首次開辦的「樂團錄製有聲出版品補助計畫」頒獎典禮上，當時擔任評審團召集人的李明璁所說的一句話。當年揭櫫的獎助核心精神：「硬地（indie，即獨立之意）・原創・台灣味」，呼應了二〇〇〇年代承先啟後出現的獨立廠牌潮流，及其所展現的台灣音樂新風景。

基本上在英美的歷史脈絡裡，所謂的「獨立廠牌」（indie label），對應的是非大型（跨國）唱片公司（如華納、環球、EMI等）。獨立廠牌一開始可能只是幾個志同道合的年輕人，和身邊一起玩音樂的朋友，用簡單的器材在小房間或車庫裡自製音樂，與源自於一九七○年代的龐克搖滾擁有相似的精神。早先這些唱片多半都是DIY自製的，音樂有點粗糙、低傳真，卻也因此具有某種原真性（authenticity）。

獨立廠牌最光榮的傳奇之一，莫過於西雅圖小公司Sub Pop旗下的Nirvana樂團。當年MTV台日以繼夜地播放他們的MV〈Smells Like Teen Spirit〉，這首歌硬是把流行音樂天王麥可傑克森從排行榜的榜首拉了下來。從此狂野的、爆炸的、噪動的「油漬」（Grunge）風格成為新的一股音樂潮流。有鑒於此，英美跨國唱片公司日漸關注、甚至樂意投資獨立廠牌。他們將獨立廠牌視為一種新興或前端市場的風向球，在高風險且難預測的音樂市場中，挑

選出具有潛力者，透過分眾定位、包裝行銷，進而獲利。然而，姑且不論主流產業如何覬覦或收編獨立廠牌，對創立的音樂人和擁護的樂迷來說，能專注於自己熱愛的音樂類型（也經常有跨界實驗），透過音樂展現一些鮮明主張，這才是他們始終在意的核心精神。

在台灣，獨立廠牌先驅如水晶唱片，於一九八〇年代末至九〇年代初創造了當時還被媒體與大眾稱為「地下音樂」的犀利作品，並為日後百家爭鳴的「獨立（硬地 indie）音樂」奠下重要基石。當時台灣才剛解嚴，從政治、經濟、文化到生活種種，一切都開始鬆綁，音樂當然也回應了這個趨勢，甚至進一步表達了對社會變革的期待。水晶唱片的任將達、何穎怡、王明輝、程港輝等一群音樂同好，除了發行唱片也辦刊物《WAX Club 會訊》、舉行音樂欣賞會「WAX SHOW」等活動，一點一滴介紹各種非主流音樂給台灣年輕人。《WAX Club 會訊》後來擴編為《搖滾客》雜誌，裡頭使用了未曾出現在台灣媒體的這些新鮮詞——「地下」、「獨立」、「另類」、「非主流」等，以此界定並創造出新一批地下音樂人和樂團，如 Double X、吳俊霖（伍佰）、陳明章、朱頭皮、黑名單工作室等。

他們並不僅於致力於推廣「新音樂」，更企圖將音樂當作一種思潮，以音樂來討論階級、種族、性別、社會主義、反大型跨國企業等等社會議題。他們強調「地下音樂」的概念，以一種低成本、小眾，但更能反映創作者理念的製作方式，對抗仰賴大眾消費、大資本製作的流行音樂工業。如黑名單工作室的《抓狂歌》，混合電音、饒舌、搖滾、民謠等類型風格，既犀利幽默地嘲諷時事，又有溫柔清新的庶民抒情，也因此被譽為「新台語歌謠運動的第一聲春雷」。又如趙一豪的《把我自己掏出來》，新聞局以影射自殺、性愛、虛無等理由查禁，水晶唱片遂諷刺地將專輯名稱改為《把我自己收回來》後重新發行。這兩張在一九九〇年前後發行的經典專輯，正好就是惡名昭彰政府歌曲審查制度的最後兩個犧牲品。而這也證實了獨立廠牌，雖然不受主流市場青睞，但卻擁有極大的歷史見證意義。

到了二○○○年前後，「地下音樂」漸漸被新的稱謂「硬地（獨立）音樂」所取代，各式專營不同音樂風格的獨立廠牌也陸續成立，形成一股風潮。如本土人文氣味濃厚的「角頭」，發行過多張原住民創作專輯與獨立樂團合輯。其中陳建年的《海洋》更在金曲獎中大獲肯定。而早期主要代理發行歐美獨立廠牌的「小白兔橘子」，後來也開始幫本地獨立樂團發行專輯。還有主打「清新花草系」的「風和日麗」，發掘了自然捲、何欣穗、黃玠等優質創作歌手。至於本土嘻哈廠牌「顏社」，旗下歌手如蛋堡、葛仲珊等，其鮮明都會風格，吸引了不少粉絲。

此外，當傳統的唱片銷售方式：重金投入媒體包裝、公關宣傳等，不再如昔日般無往不利，不少待過主流唱片公司的音樂人，嗅到音樂市場在網路時代日趨分眾多元的微妙變化，也開始出來經營自己的獨立廠牌。如二○○三年成立的「彎的音樂」，打造出多個熱門獨立搖滾大團，如以復古曲風與幽默歌詞聞名的旺福、被樂迷戲稱為「牢騷系」的 Tizzy Bac、以及融合雷鬼、民謠和搖滾的原住民樂團圖騰等。二○一二年，1976 樂團主唱阿凱創辦的「re-public records」，旗下有 Hush、記號士、Easy 以及被喻為「台灣後龐克復興」的馬克白等，期望「在台灣獨立音樂裡，舞出流行的浪潮」。

漸漸的，所謂獨立與主流之間的界線不再涇渭分明。「相信音樂」的五月天、「林暐哲音樂社」的蘇打綠、「添翼創越工作室」的陳綺貞與盧廣仲等，這些當前台灣最受歡迎（以量而言絕對可算「主流」）的流行音樂人，他們始終都還有著某種「獨立」的氣味，有時叛逆憤怒，有時溫柔詩意。而許多扎實耕耘多年、隸屬於獨立廠牌的樂團或歌手，他們也有可能突然一躍流行舞台，創下熱門金曲紀錄。比如說「有料音樂」的滅火器樂團，他們在二○一四年以一首〈島嶼天光〉，從街頭學運現場，紅遍全台校園，進而奪下金曲獎最佳年度歌曲。

然而，相較於跨國或大型唱片公司，除了唱片製作外，通常還有演藝經紀、通路發行、演唱會舉辦以及媒體公關等業務，獨立廠牌常是中小型工作室型態（尤其在創業之初），無法一攬上述業務，所以在成本與效益評估考量下，會將唱片製作以外的業務（如代理發行）交由跨國唱片公司執行。過去，台灣流行音樂在八〇年代黃金時期，一張專輯可輕鬆賣破百萬，如今要超過一萬張已是少數。唱片市場劇烈萎縮，對跨國公司來說，他們也樂於投資並與獨立廠牌合作。許多獨立音樂創作者也開始收斂昔日較為「反骨」的態度，取而代之是更務實的創業家精神──如何在保持創作自主、能繼續獨立的狀態下，取得更多可能的資金、行銷資源與販售通路。

如今，網路的推波助瀾與科技門檻的降低，以創作自主、獨立精神為志業的音樂創作數量也成長快速。二〇〇七年，行政院新聞局開辦「樂團錄製有聲出版品補助計畫」，自此每年平均約有兩百個樂團向政府申請錄音發片或行銷補助。而在愈來愈火熱的群眾募資網路平台上，獨立廠牌乃至個體戶音樂人的募資提案，成功率也愈來愈高。當音樂市場的聽眾口味日漸分眾多元，只要成本估算精確、品牌特色鮮明，獨立廠牌便有可能獲利並永續經營。

二〇一〇年，新聞局為獨立音樂特別設立了「金音創作獎」，推廣搖滾、民謠、節奏藍調、電音、爵士及嘻哈等六類音樂，再加上為數眾多的 Live House 展演空間，還有各式各樣的音樂祭，獨立音樂的發展空間似乎愈來愈大了。猶有甚者，在香港、中國乃至日本市場，台灣獨立廠牌與本土獨立音樂，都日漸擁有跨國的聽眾群。這都是台灣流行音樂持續多元、茂盛的生命力表現。

獨立廠牌　對談：

「獨立，讓音樂的
想像力更自由開放。」

彎的音樂創辦人

林揮斌

6

顏社老闆
迪拉胖

迪拉胖

迪拉胖，本名張逸聖，高雄人。大學畢業後創立了華語音樂圈頗具代表性的嘻哈音樂廠牌「顏社」，以十年之功培育出蛋堡、葛仲珊等當代重要的饒舌創作藝人。除了音樂主業之外陸續做過一些副業，辦過親子雜誌，在富錦街有個咖啡廳，最近還開了間以黑膠為主的唱片行。

林揮斌

製作人、詞曲創作者。成立「彎的音樂 Wonder Music」和「零與無限音樂 Big O Music」，旗下藝人包括旺福、Tizzy Bac、宇宙人、怕胖等樂團，曾獲第十八屆金曲獎的最佳演唱專輯製作人獎。

李明璁（以下簡稱李）：可否請兩位以經營獨立廠牌的經驗，和我們談談獨立廠牌在台灣發展的狀況？請談談獨立廠牌和主流唱片公司最大的差異，以及近年來獨立廠牌的角色、經營內容是否有所改變？

林揮斌（以下簡稱林）：獨立廠牌跟主流唱片公司最大的不同在於，主流公司從企劃、製作、宣傳，全部都替歌手處理好，歌手如果會寫歌就寫，不然，公司就挑歌幫你做。經過這些公司的標準流程，製作出來的東西無論如何都有一定完成度，不會像 demo。相較起來，獨立廠牌更像是一個平台，提供樂手錄音室與技術支持，也視狀況幫忙發行，但沒辦法像主流公司那樣給樂手宣傳費，甚至沒有製作費，創作者自己要先有做出好音樂的基本能力和想法。

獨立廠牌的主要收入來源可以分成兩塊，分別是實體唱片銷售、以及現場演出，現實上較少包括數位音源銷售。數位音樂的市場仍以主流音樂為主，獨立廠牌要從中獲利其實還很困難。

然而，當主流唱片公司的實體銷售量受到數位化衝擊，從幾十萬張下滑到現在的幾千張，獨立廠牌卻因為屬於向心力較強的小眾文化，群眾忠誠度高，實體銷售量反而沒有太大差異。至於現場演出，雖說是獨立廠牌的強項，但要有穩定收入還是相當艱辛。隨著做音樂的門檻降低，有錄音器材的人可以在家自製音樂，也能向政府申請補助錄音，樂團愈來愈多，表演市場的競爭也相對提高。國內外樂團的演唱會林林總總加起來，一個月有幾十場，聽眾選擇變多，當然對獨立樂團和廠牌來說便是一個挑戰──怎麼做出不一樣的表演，怎麼讓觀眾更想來看你的表演？如果每次東西都一樣，聽眾就會愈來愈少。

迪拉：台灣最早開始做嘻哈音樂的算是大支，他們是第一代，我們是第二代，可是我們不像搖滾歌手有師徒傳承的傳統，嘻哈就是什麼都沒有，一切從零開始。於是我和蛋堡就用很土砲的方式錄完一張專輯⋯他做音樂，我想辦

法把唱片發出去。整體來說，嘻哈的獨立廠牌跟一般獨立廠牌意義不太一樣，比較像一個幫派的堂口——老大負

責所有事情，派出一個金牌打手，其他兄弟就幫忙賣唱片、拍 MV，負責當椿腳和搞定其他雜事。從我和蛋堡、

Gordon（國蛋）到 Miss KO（葛仲珊），顏社 family 有二十幾個人。一開始大家都是學生，同心協力拱一個金牌打

手去外面闖蕩、打架。現在大家慢慢變成上班族後，大部分的人也沒有進我們公司工作，但有事還是會聚在一起幫

忙。現在想起來，一個廠牌或是一個品牌的建立，最初或許都差不多是這副遜遜的、但好像又有點意思的樣子，很

少是從一個看起來就會叫好又叫座的點子開始。

我覺得顏社和藝人有點類似編輯和作者的關係，我們幫饒舌歌手想一個名字或呈現方式，讓大家比較容易看到他的

好處。尤其當 MC Hotdog 拿到金曲獎最佳國語專輯之後，市場開始覺得嘻哈有加入主流的希望，我們就能嘗試把很

酷的東西，以大家看得懂的方式包裝。

舉例來說，市場對玩嘻哈的人有刻板印象，認為我們比較無腦、大剌剌、沒什麼「文化」。這當然是一個必須打破

的誤解啊！你聽熱狗的歌，會知道這個歌手是怎麼樣的人；大支出來，你會知道他對政治很熱心。不能只因為饒舌

和講話比較接近，聽起來像流氓，就以為他沒文化吧。至於蛋堡的個性跟熱狗、大支都不太一樣，他想的很多事都

抒發在嘻哈裡，非常悶騷，因此更難訓練成主流市場期待的、能一上場就抓住大家焦點的人。

所以在二〇〇九年，當注重生活品味、在意唱片封面設計的「文青」漸成風潮，我們就把蛋堡第一張專輯《收斂水》

做得像一本書，裡面的照片是 Lomo style，現在看很俗氣，但那時候剛好抓到時代脈動。在這張專輯裡，他的歌留

滿多空白，有前奏、間奏，加些罵人或是念詩的講話聲，或是生活中有趣的音效，我在想應該可以算是「爵士饒舌」

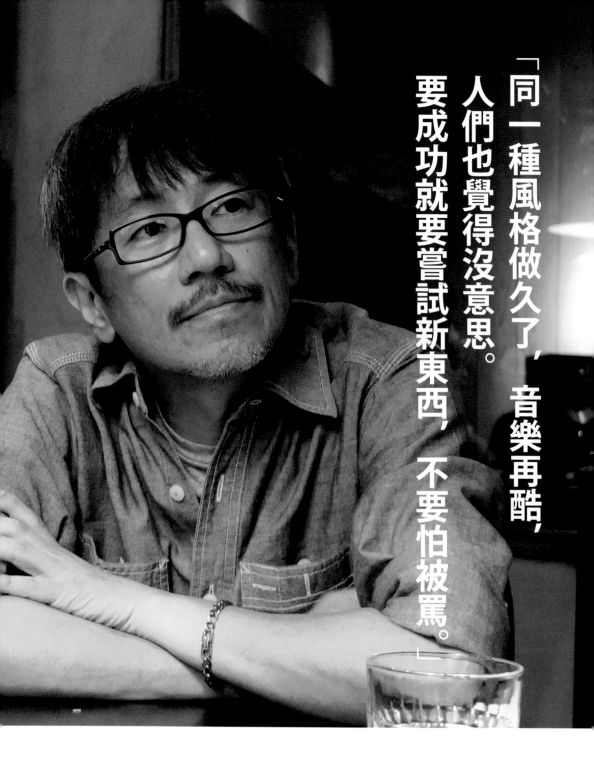

「同一種風格做久了，音樂再酷，人們也覺得沒意思。要成功就要嘗試新東西，不要怕被罵。」

吧，於是我就把這個詞試著問問有些不太聽音樂朋友的意見，他們說：「聽起來好假掰，好像國家音樂廳才會出現的名詞」，那我只好再換一個方式描述，因為他寫的詞比較輕飄飄，所以我就改稱作「輕饒舌」，以此作為一種市場區隔。

此外，蛋堡的音樂跟爵士樂有滿好的結合，這也佔了些便宜。後來我們便繼續加強爵士這個特色，讓嘻哈、饒舌歌手、爵士樂手三方合作，其實國外早就已經有許多類似的創作先例。二○一○年，蛋堡跟日本的爵士樂團Jabberloop 一起做新專輯《月光》，又因此打開更多知名度。

獨立廠牌與主流公司的合作

李：如果我們將一個獨立廠牌放在兩條軸線上，垂直的軸線意指跟市場上的主流公司，不論跨國或本地的，有一些合作；水平軸線則是跨樂種、與其他的獨立廠牌，或者異業如電影、廣告、電視等的合作關係。以你們的經驗，要怎麼在這兩條軸線上盡量拓展獨立廠牌的勢力範圍？

林：在唱片發行和通路這一塊，我們曾經和角頭、亞神合作。也曾經跟主流唱片公司合作，例如宇宙人與相信音樂、許哲珮跟豐華。基本合作方式是：我們製作、他們宣傳。但畢竟不是他們唱片公司的自家藝人，在分配資源時，預算和操作跟內部的藝人終歸不一樣。

與主流唱片公司合作，好處是資源多。例如 KTV 可以一年包好幾支去談，畢竟業者只在意下多少「CUE 表」（編

按：KTV 業者在購買歌手 MV 前，常會要求唱片公司說明此次發片下了多少宣傳預算、買了多少檔次的電視電台廣告等，這個明細在業界慣稱為「CUE 表」）。壞處是想法受限，提出概念還要一起開會建立共識。很幸運的是我合作過的公司都不錯，不會要求把創作改成商業化的芭樂歌。例如我現在的公司零與無限音樂，最近主打 Tizzy Bac 主唱陳惠婷的個人專輯，合作的 SONY 就有一筆費用讓我們製作音樂，從計畫到宣傳都不太干涉，相當尊重創作者與製作人。

其實，不論是獨立還是主流，都脫離不了商業行為，只是包裝的形式不同。做獨立廠牌的好處是可以做自己的東西，但可能也會跳不出這個小框框，所以我們希望可以用主流做音樂的方式來做獨立音樂，但操作要很細膩，不能減損獨立音樂精神。畢竟獨立音樂的群眾向心力很強、也很敏感，當群眾覺得你商業化了，就等於被污染（迪拉一旁附和：對，就是覺得你瞎掉了）。即使是很成功的樂團，在獨立音樂圈還是會被除名，因此需要小心拿捏其中的眉角。所以，在保有創作、想法、概念這些東西都能獨立自主的前提下，跟主流公司合作是好的，因為有更充裕的資源。

而對主流唱片公司來說，也可以替既有聽眾群帶來一些音樂上的新鮮體驗。

迪拉：與國外相比，台灣較沒有類型音樂的概念。我向來把饒舌歌手當成一個特別的存在：饒舌歌手並不是歌手，也不是樂手，饒舌歌手就是饒舌歌手，表演的形式和代表的東西，都和其他音樂不太一樣。因此，我意識到一定要把嘻哈跟顏社的旗下藝人做很不一樣的區隔。Miss KO 算是顏社第一個主流藝人，常上報章雜誌，臉書粉絲很多。但就算 Miss KO 很主流，一場 TICC 或小巨蛋，做的還是跟檯面上的歌手不同。從演唱會布置、文宣、唱片封面，甚至讓人打開唱片的樣子都要嘻哈才行，各種表現形式都不能被主流公司同質化。為了使廠牌能夠長久，我們必須培養更多熱愛聽嘻哈的樂迷。

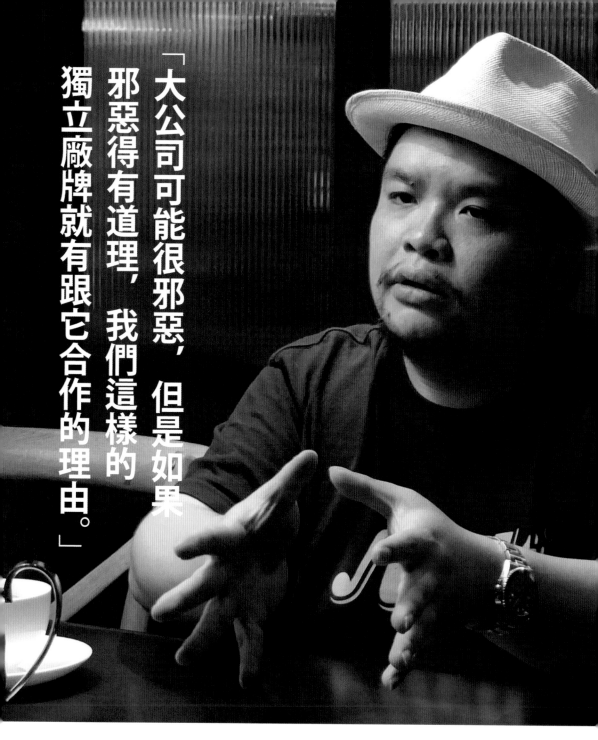

「大公司可能很邪惡，但是如果
邪惡得有道理，我們這樣的
獨立廠牌就有跟它合作的理由。」

把 Miss KO 作為主流藝人所得到的歌迷，轉化成嘻哈這種類型音樂的樂迷這是不是主流其實不重要，有些獨立音樂的樂迷會因為某歌手很紅，就瞧不起他。但是，主流音樂和獨立音樂是這樣分的嗎？國外的主流音樂與獨立音樂相比，可能不見得那麼有實驗性，但還是超級屌。例如 Bruno Mars，結合放客跟嘻哈的節奏，我們都覺得要做到那麼精準滿困難的，很厲害，但他也是超級主流音樂。

台灣以前有張學友，現在有五月天，五月天在張學友的年代還是獨立、非主流的，但後來可以主流化、大受歡迎成為天團，這其實就是整個音樂市場的進化。我從來不放棄，只要我們慢慢培養嘻哈樂迷，努力做的比別人好，有一天就可能會成為主流。

所以我也不排斥和主流公司合作，很多人找我談都是本意良善，因為看到我們做得不錯。我會很希望知道，大公司們對於國際市場、海外行銷等都怎麼做？但他們都只會說，我們在中國或哪裡設有辦公室，至於如何宣傳的細節，他們其實不太會講，答案還是很模糊。對我來說，我在乎的比較不是分擔風險，而是能不能藉由每次合作，學到大公司做事的方法。國外大公司一定有一整套的 SOP 可以幫助獨立廠牌，像是怎麼入股、怎麼分紅等等。大公司可能很邪惡，但是如果邪惡得有道理，那像我們這樣的獨立廠牌就有跟它合作的理由。

李：獨立廠牌會不會因為較沒包袱，可以在市場上打游擊戰，而觸及更多待開發的新領域？

林：當市場萎縮時，主流唱片公司就變得更加保守，只會緊緊抓住保證能賺錢的那一塊。例如推公式化的「主打歌」，聽起來每一首都差不多。就算多數還是會賣，但長久以來就導致整個市場的多元性消失了，聽眾的想像力和品味也因此被限制。到頭來，其實吃虧的還是音樂產業自己。

獨立音樂就沒有這些框架限制，可以自由吸收很多外來元素，比較豐富。即便如此，獨立樂團還是要不斷追求進化的，再酷的音樂，同一種風格做久了，人們也會覺得沒意思。因此要成功就要嘗試新東西，不要怕被罵。搖滾歌手去唱嘻哈可不可以？當然可以呀，幹嘛限制自己，不同的音樂表達方式都是好的。像 Coldplay 早期的歌都很芭樂，但最新這一張專輯就帶有實驗性，即使有人可能會覺得「這什麼東西？」但我覺得這樣的嘗試超級有誠意。

獨立音樂也很像直銷的老鼠會，我覺得好聽，可能就會拉朋友來，一個拉一個。先前 Tizzy Bac 曾經企劃過一個「吱吱叫老鼠會」的活動，讓歌迷免費帶一個沒聽過 Tizzy Bac 的人去聽，聽了覺得不錯可能就變成粉絲了。這就是一種策略，因為獨立音樂能量的爆發都在現場表演。

如何將獨立廠牌推入國際市場

李：要經營一個獨立廠牌，除了與主流唱片公司進行專案式的合作之外，當然又要保持廠牌的獨立自主性。所以，對內可運用的資金、和對外能開拓的市場，這兩個議題互相關連，相當重要，兩位對此有何具體看法，或有何經驗可以分享？

林：資金當然很重要，來源可能包括政府補助案，或是以前接案累積起來的一些存款。台灣的獨立音樂其實是滿封閉的環境，不僅缺乏跨業投資的機會，就連廠牌之間的合作也少，除非透過各種人脈牽線。像我在彎的音樂時，因為偶然認識一些日本製作人，所以便有機會介紹旺福到日本，進一步促成跟 YMCK 電子樂團的合作，在日本發了一張 EP。這種案例並不太多，多數還是比較封閉，自己搞自己的。

迪拉：因為語言的障礙，除了中國之外，台灣的饒舌很難在國際發展。參考日本市場，他們已經成熟到可以分成主流嘻哈和獨立嘻哈。有一批很成熟的音樂人進入主流體系，做出來的音樂也很屌，甚至壓縮到獨立嘻哈的市場，這迫使獨立嘻哈廠牌必須不斷出新招，大膽的嘗試，例如做 Instrumental Hiphop，或是讓日本饒舌歌手和美國藝人合作，推英語或雙語的作品，這樣比較能突破國內主流嘻哈市場，改打國際市場。此外，台灣在國際市場裡的定位仍然不明，國際的嘻哈音樂祭、策展人聽到東京、首爾、甚至北京的廠牌，只要不貴就會買單，相對的，聽到來自台北的廠牌，可能抓抓頭還要想一想。每個國家和城市的形象強度，其實就是你做音樂的競爭力基礎，再怎麼厲害的策展人或採購者，也不可能聽遍全世界的嘻哈，所以音樂背後的城市象徵就變得很重要。我們的弱勢在於：提到台北，外國人只會想到一〇一，其他沒了。在這個根本不酷的印象框架裡，再酷的音樂也很難行銷出去。

資金來源的話，政府補助是一條路，跨業的專案合作也是，比如我們最近有和 HTC 合作。坦白說我發現愈大的公司就是比較霸，他們給很多錢，所以覺得我們就得要照他們的方式做。有時經過一番掙扎，覺得還是要保持自己的特色，這時我們會把錢往外推，算了，或是不惜跟他們吵。因為他們是用上班的心態跟我們談合作，但我是用藝人的生命賭下去做，兩邊的投入態度根本不能比。但我始終還是相信，只要堅持自己獨特的價值，久而久之，累積出一定的名氣，總會有對的業主願意找上門。

音樂獎項對獨立廠牌的意義

李：近年來，金曲獎似乎有愈來愈鼓勵獨立音樂的傾向，文化部甚至還另外舉辦給不同類型獨立音樂的金音獎，但很可惜主流媒體並不是很注重，也不願意多給獨立廠牌曝光機會。你們對於這些獎項和媒體生態有什麼看法？

林：每年金曲獎入圍名單公佈之後，各界有褒有貶，總是負面多於肯定。我可以明白「小孩都是自己的最好」這種心態，若說遺珠，每個沒有入圍的都是遺憾啊，但能入圍的也一定有兩把刷子，都值得給他們拍拍手。獎本來就是主觀的，就算是一百個人投票，也只是累積一百個人的主觀，變成一個相對客觀的結果。台灣的金曲獎至今還是沒有建立足夠權威性，例如葛萊美獎和全美音樂獎，雖然彼此性質不同，但都具有某種指標意義和公信力。美國社會和音樂環境已經成熟到就算有無數的酸民和苛刻的樂評，大家基本上都願意相信這些獎。

此外，金曲獎似乎有一個鐘擺效應，若今年比較偏流行音樂，明年就會比較傾向獨立音樂，讓人覺得沒有清楚的中心思想。我個人希望金曲獎，無論如何都還是要支持比較有想法、有獨立自主性、有完整概念的音樂專輯。這跟傳統主流公司做出來的「歌曲合輯」，只是把幾個不同人寫給歌手唱的歌合起來出一張唱片，是完全不一樣的。至於金音獎，雖然獎項分類方式經常被大家詬病，但企圖心很大，還是值得支持，但它的媒體效應真的有待強化。

我相信，所有獎項的出發點都是好的，鼓勵音樂創作者有機會被更多人發現。而這些獎項都還需要花時間成熟，累積樂迷的信任，不用怕別人說，堅

樂進未來

131

定作法，去蕪存菁後，慢慢就會有公信力了。

迪拉：其實不論是主流或獨立的音樂工作者，或者做不同音樂類型的創作者，大都還是會把希望放在金曲獎的肯定。

可是，一個獎要承擔這麼多種功能其實是妄想。金曲獎經常要皆大歡喜，要顧及人權、各種語言、沒有政治立場，既要滿足商業市場又要關懷弱勢文化，總是想全包就不免有點假高尚，不管找誰當總召都一樣會被罵。我建議可以參考金馬獎，每年換不同的主題，把給獎重點明確地突顯出來，哪怕是強調商業娛樂也沒關係，大家清楚了就會服氣。而只有當金曲獎每年的主題明確，相對的比較獨立的金音獎才可能發揮功能，也才會有人重視它。如果老大金曲獎什麼都想要全包，金音獎永遠就只會是小老弟。

國際的音樂獎項有各種形式，像韓國的 Mnet 亞洲音樂大獎（MAMA），頒獎典禮擺明就是美式摔角般地作假，獎項也都是唱片公司瓜分內定，但歌迷卻不會不爽，因為所有參與的韓星都火力全開地表演，搞成一場超級大秀，這才是它的重點，不需要假掰自己也要獎勵多元獨立的音樂文化。

其實這幾年，中國已經開始辦很多比賽和獎項了，有的甚至很有特色，並不是清一色都長一樣，有時台灣的獨立廠牌作品也有可能在那邊獲獎，這便有了很好拓展中國市場的機會。畢竟我們這邊的腹地這麼小，如何突破既有市場限制，透過得獎讓更多中國聽眾認識你進而喜歡你，這可能是未來重要的輸出戰略之一。

旺福樂團加入彎的音樂初期，借用五月天工作室進行錄音。（林揮斌提供）

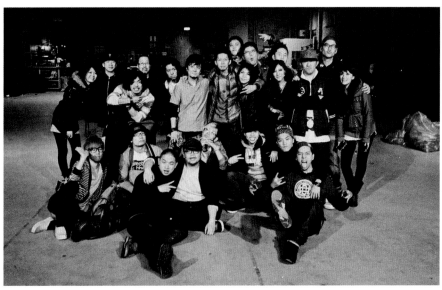

二〇一〇年 十二月二十五日，蛋堡與日本樂團JABBERLOOP發行專輯後在Legacy表演後合影。圖中有蛋堡、迪拉胖、Miss KO、PG、國蛋、BZ、小光等顏社創始成員，以及一直一起混的好友們。（迪拉提供）

跨界連結

當音樂不只是音樂：跨界的想像和實踐

文・黃亭境、張婉昀

流行音樂隨著科技而發展出多重樣貌，這不僅是二十世紀唱片工業的過去完成式，更是二十一世紀音樂新潮流（如數位化與展演化）的現在進行式。音樂人不僅透過各種跨界合作，製作創新概念的音樂作品，在產業鏈上也不斷進行異業的橫向連結或垂直整合。事實上，從全球音樂市場版圖消長的趨勢便可見，音樂產業能否成功跨界與各業合作，是增加經濟獲利與擴大文化影響力的關鍵。

近幾年韓國流行音樂在全球的急速擴張，提供了明證。擁有豐沛資訊科技支援的 K-Pop，挾其跨界整合的能力，成功攻掠世界市場。而原本佔居領先地位的日本流行音樂（J-Pop），當然也不甘示弱。比如電音偶像團體 Perfume，在金牌製作人中田康貴（至今擁有八張排行榜冠軍專輯紀錄）與各種設計團隊的穿針引線下，其視聽作品與現場表演所呈現豐富的想像力，經常打破流行框架，而受到各界矚目（不僅音樂市場，也包括科技、時尚、藝術等）。二○一五年三月，這三位少女更以驚人的 3DCG 虛實交錯場景以及直播串流，在美國 SWSX 音樂節震撼登台，不僅現場觀眾看得目眩神迷，全球也同步見證這場音樂與高科技的結晶展演。由此可見，音樂產業如今已不再只是單純的創作、錄音、製成唱片並販售。在瞬息萬變的全球市場，如何不斷跨界，把原本看似無關或做不到的東西，擴大想像地盡可能納入成為音樂的一部分，這是新時代無法迴避的重要課題。

以藝人為核心所發展的產業鏈

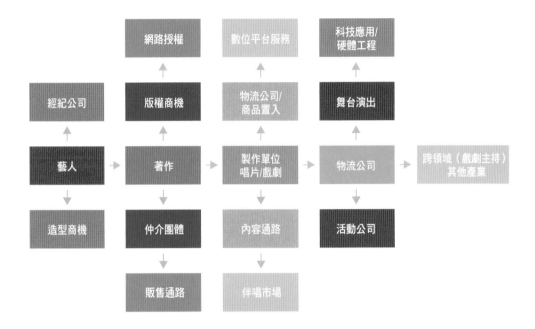

資料來源：林富美〈我國流行音樂的產業鏈與未來發展動能〉，收錄於《102年流行音樂產業調查報告》

音樂產業過去所講的「跨界」，主要還是停留在音樂「類型的跨界」，最常見的如古典和流行音樂的交融混生，或是不同風格的歌手合作等。但其實真正跨界的概念，應該包括這些但又不僅只於此：除了讓不同音樂類型火花激盪，還涉及音樂與其他媒材的有機結合，以及在流通與展演過程中的各種新嘗試，等等。過去認知的所謂「跨界」做法，本身就應該要再被跨界了。

音樂跨業合作，最常見的即是科技、設計與音樂的結合。近年國內的知名案例，當屬「鄧麗君二十週年虛擬人紀念演唱會」（二〇一五年四月舉辦），製作團隊統整了鄧麗君生前的影音和照片檔案資料，透過全息虛擬成像技術，將她美妙的表演再現於此時此地的舞台上。除了影像技術的運用，體感經驗亦是演唱會日益重視的部分，於此原本與音樂無關的技術被巧妙連結起來。比如製作五月天「諾亞方舟」與S.H.E.「Together Forever」演唱會的「必應創造」，設計了一種內建電腦晶片的互動螢光棒，會隨著不同座位區塊與演出內容的變換而閃爍變色。這個令人驚豔的小小設計，在世界巡演中造成了大大轟動。

不只在演唱會，音樂祭更是展現跨界連結的重要場域。已超過十五載歷史、於美國加州每年舉辦的「Coachella山谷音樂藝術節」（The Coachella Valley Music and Arts Festival），便以環保科技作為重要精神。所有前來參加者都會配戴一只個人智慧型手環，裡頭內建電子錢包與網路通訊軟體，讓你可以不須攜帶財物地輕鬆穿梭在偌大會場中。事實上，這種新形式的手環正在歐美各地的音樂祭中廣為運用。它是一種無線通訊技術RFID（Radio Frequency Identification，無線射頻辨識）的升級，過去其實已大量使用於我們日常生活，像是多功能悠遊卡、或植入犬貓防走失的追蹤晶片卡等。此舉不僅方便數以萬計的觀眾，其實對主辦單位來說更是獲益甚多。透過大數據處理，比對參與者的基本資料，便可一目了然知道各類觀眾的移動路徑、場次偏好、消費紀錄等。這些統計將具體協助策展者

進行活動檢討與未來規劃，並進一步理解音樂聆聽與消費習慣或生活風格的關係。

音樂祭的跨界不僅止於科技挪用，還可能包括商業上的創投連結。SXSW（South by Southwest）是每年三月中在美國德州奧斯汀舉辦的大型活動，包括了音樂祭、影展、媒體互動與創新科技運用展等。SXSW 規模驚人，共有兩千多組音樂人，在超過一百個場次中盛大匯演。除了音樂活動，同時也舉行各種前端資訊科技的互動講座和創業公司發表會。知名社交軟體 Twitter 及定位 APP Foursquare，都曾先在 SXSW 試水溫嶄露頭角，得到音樂祭參與者的熱烈迴響與相關媒體報導，才開始走紅全球。

由此亦可見，一個成功的跨界合作，必然來自一個精巧的策展。現在能引領潮流的音樂活動主辦者，早已不是傳統的唱片公司、經紀公司或製作公司，而是由專業策展人（curator）所帶領的跨業團隊。所謂的策展，除了要擁有跨界想像的論述與定位市場的能力，也要懂得靈活運用各種媒體，統合並轉譯各類紛雜資訊。值此資訊爆炸的年代，這樣的角色對閱聽人來說更顯得重要。策展的本質其實就是一種闡釋連結（articulation）：連結原本不甚相干的素材，再賦予新的詮釋，使之與我們日常生活產生更趣味親密、或更有反思價值的互動關係。由此，流行音樂將不再只關乎音樂，它將擴及生活經驗的反映或超越。音樂活動產生的跨域連結，不僅深化廣化音樂本身，也刺激或提升了參與者的生活想像與文化認同。

在台灣最顯著的實踐案例之一，大概就是二〇〇六年開辦的「Simple Life簡單生活節」。它跨越了一般音樂祭「以音樂演出和聆賞為主體」的界線，試圖以「文化與生活風格提案」的新框架來統合一整個活動。當然，音樂仍是最核心的，或者說就由它來串聯與驅動一切：手工藝市集、出版閱讀、創意設計、農作飲食、議題論壇（如慢活或環

保）等等。雖然因為各種大型商業贊助（如 7-11）而招致一些批評（有人嘲諷「簡單生活原來這麼花錢」），但不可諱言整體活動在大眾票房與媒體效應上，的確創造了一種音樂活動成功跨界的新模式。而這股熱潮也延燒至中國，二○一五年第二屆的上海簡單生活節，在台灣「中子文化」團隊與資深音樂人張培仁的精心策畫下，參與民眾與參展攤商的數量都刷新紀錄；這也是近年來台灣最大規模也最成功的文創輸出之一。

除了主流音樂市場的跨界進擊，作為品味前導探測的獨立音樂，更是勇於實驗跨界精神。二○一五年一月，由多個台灣新銳樂團所共組的「後搖滾實驗花火俱樂部」，做了一個有趣的跨界嘗試——把搖滾樂團直接搬進了電影院。彷彿像遙遠默片年代的伴奏樂團致敬似的，參與演出的後搖派樂團，輪番在大銀幕前、經典的電影畫面中，大膽又細膩地演奏自己的音樂。這樣充滿想像力的企劃，除了一次滿足影迷與樂迷長久以來的奇想，也同時拓展了音樂與電影兩種創作形式的邊界。另外一例則是享譽國際的本土樂團「閃靈」，近年他們積極與金馬獎導演鄭文堂合作，一方面協助參與鄭導的電影和紀錄片，另方面則由鄭導以電影規格拍攝 MV。以名曲〈破夜斬〉為例，除了鄭導，還邀請雲門編舞家布拉瑞揚、FHM 雜誌時尚團隊等跨刀合作。二○一四年，閃靈亦首次跨足文學，出版歷史奇幻小說《戰後五七八》，讓魏德聖導演盛讚：「閃靈歌詞一向迷人，這次以小說出發，更是一開場就令人深陷其中。」

流行音樂發展至今，緊貼著人們的日常，是形構庶民文化與生活風格的重要元素。也因此流行音樂本就充滿潛能，可與各種具有市場價值或文化意涵的商品、活動或服務，進行串連、整合與再製。由此，音樂聽眾將不單是消費音樂的人，他本身從事的也不僅只於購買行為，更是透過參與各種跨界的想像和實踐，讓自己轉變成為一個挪用音樂的主體，尋求這些美好聲音與自己生命更多的有機關係。

簡單生活節。（中子文化提供）

跨界連結　對談：

「跨界新嘗試，
孕育音樂新生命。」

作家／文化研究者
詹偉雄

7

祝驪雯 The Wall Music 策略長

祝驪雯

The Wall Music 策略長，執掌有料音樂的經紀、製作、企宣等 。執行大型音樂祭如野台開唱、大港開唱、月升王國音樂遊園祭，以及各類國內外音樂演出的異業結合。曾任滾石移動美妙音樂副總經理、KKBOX 總經理、iPeer 策略長、華研唱片中國區副總經理、魔岩唱片國語部經理。

詹偉雄

一九六一年生，台大新聞研究所碩士。 當過財經記者與廣告創意總監，曾參與博客來網路書店、《數位時代》雜誌、學學文創志業、《Shopping Design》雜誌等新事業創業；二〇〇七年創辦《Soul》、《Gigs》、《短篇小說》等雜誌；出版過《美學的經濟》等五本書，目前專職於文化與社會變遷研究、旅行與寫作。

李明璁（以下簡稱李）：音樂工業已經不單指涉唱片工業，更開始和各種音樂以外的產業合作，共同創造新的市場價值。於此同時，各種文化產品的閱聽人和日常科技的消費者，也都會連結到音樂使用而形塑新的習慣與認同。想請兩位先就大方向談談對於音樂為何與如何跨界的看法。

詹偉雄（以下簡稱詹）：在二十一世紀的網際網路世界，所有的文化文本都有跨界的需求。過去商品之間的界線涇渭分明，數位化之後，商品的生產、再製、流通，都進入了新的時代，所有可見的東西都是 hybrid（混種）的。愈懂得 hybrid 的人，愈是這個社會裡最尖端的商業或文化生產者，而這就是一種策展的概念。策展人是這個新時代裡相當獨特的角色，他必須是複合媒材的創造者，放在音樂領域來說，他不只是一張專輯或一場演唱會的製作人，還能夠加進各式各樣的東西。也因此現在好的演唱會，或多或少都要有點 avant-garde（前衛）的概念才行。

祝驪雯（以下簡稱祝）：音樂是一種無形的東西，所以需要依附載體。其實從音樂開始變成產品（比如黑膠）的時候，跨界就已經是必然而不可逆的狀態。從這個角度來看，台灣的音樂跨界早就開始了，比如唱片圈從以前就跟廣告、電影、服裝等連結。更極端一點說，音樂本身無形的狀態，如果不跨界根本就無法存在。

所以，音樂工業愈發達的先進國家，跨界的連結也就愈廣也愈深。從瑪丹娜到 Lady Gaga，她們的音樂表演跟時尚產業的脈動息息相關。世足賽和奧運等大型體育賽事的開閉幕表演，也都要透過音樂橋接各種設計。而現在全球最頂尖的音樂祭都是用活動策展的形式來辦，不再只是單純的「演唱會集錦」。比如創始於一九九九年的英國音樂祭「All Tomorrow's Party」，每年會找一兩個資深樂團擔任策展團，邀請自己感興趣的樂團或樂手來參與演出。當音樂家、藝術家自己成為策展人，就不再是從活動企劃的角度來決定音樂祭的方向，而很有可能造成一種溢出框架、超

出預期的規劃，這也會是一種跨界的表現。

打破成規的時尚與音樂

李：是否有案例，可以用來討論一下台灣的流行音樂與時尚的連結？

祝：最近楊乃文的演唱會和新銳設計師詹朴進行合作，我覺得蠻有趣。以前藝人為了演唱會必須設計訂製服，但在台灣服裝設計師的角色其實並未特別突顯。這次楊乃文尊重詹朴的意見，完全讓他跟著他對音樂的想像去做，表演呈現等於加入了詹朴的創意。另外，王菲在一九九八年前後《唱遊大世界》演唱會裡的曬傷妝之所以經典，是來自對當年整個亞洲流行日本無瑕裸妝的反叛。從這個案例來說，音樂跟時尚似乎都有個共通性——都是要顛覆既定規則，塑造出自己的性格。

詹：我覺得這個意圖在所有文化商品裡都存在。在文化工作者的眼中，別人做過的事，就是他要迴避的成規。為什麼音樂愈來愈頻繁地跟時尚結合？我認為關鍵在於「去熟悉化」——把習以為常的事物，透過混種聯結產生新的「陌生」風貌。而在去熟悉化之後，還要給文本接收者一定程度的推進力，指向有未來感的理想價值，讓它在文本接收者自我的想像世界中自己完成，你不能一五一十的直接點破告訴他。

我媽媽那一代人聽音樂，叫做「melody reader」（旋律讀者），你必須做出符合某種特定調性的旋律，例如〈月朦朧鳥朦朧〉，或是劉家昌常用的幾組和弦，當時的大眾才聽得進去。那個年代人們取用音樂的目的是獲得安全

「聽者主體性的欲求愈來愈強，
要的不只是被動地聽音樂，
還要有自我加入的可能。」

感，在熟悉的旋律中獲得安全而舒服的消費。但是在現代人的「自我」養成裡，大家反而更想追求陌生，因為在陌生的聲音體驗裡可以得到更多不一樣的感受，有助於某種獨特自我想像的探尋。所以現在聽音樂的人稱為「sound reader」（聲響讀者），他們聽的不再只是旋律，更是聲響的各種組合。

當你離開收悉的旋律、音樂舊有的世界，混種的文化力量便開始運作，人們的感官也重新調整。尤其是音樂加上視覺，更是超越了音樂跟視覺各自的本身。現在，聽者主體性的欲求愈來愈強，大家要的不只是被動地聽一段音樂而已。還要有自我加入的可能。這些音樂或跨文本的創作者，他們其實要帶我進入的是一個高峰經驗的世界，所以他會設法邀請你的眼睛、你的身體、你的耳朵、甚至你的觸覺，全部都要進到這個跨文本的設定裡面。

音樂與科技的混生創新

李：除了時尚，與資訊科技的連結，應該也是現在流行音樂最熱門的趨勢吧？

祝：在五月天演唱會上，把RFID（無線射頻辨識技術）裝進螢光棒，可以統一變色，這只是第一步，科技應用在音樂產業其實非常廣泛。上次我去聽South Vibes Festival的論壇，最棒的是智慧手環的cashless跟社群運用。在你購買音樂祭門票之前，可以在手環輸入你的資訊，也可以綁定社群網路和信用卡。這個科技整合所要解決的問題，和歐洲音樂祭的空間有很大的關係。歐洲音樂祭時常辦在平坦空曠的公園或田野，場地很大，參加人數動輒五萬以上，人們不可能一直攜帶包包，而且他們習慣使用電子貨幣消費，戴著智慧手環可以連信用卡都不用了，還可以加值，進任何閘口都只要嗶一下，連所有攤商消費都搞定。如此你就可以盡情玩，喝酒不必擔心錢帶不夠。而且智慧型手

環還可以蒐集資料，得知戴手環的人在什麼時段去哪個舞台，再對照節目表，就知道他喜歡聽誰的音樂。

詹：在我看來，台灣的科技產業目前已經走到一個極限，這和那一代的創業家特質有關係。代工時代的生產者不知道自己經手的產品會怎麼被使用，只是照著工作清單執行製作。他在乎的是成本、效能等可以被量化的東西。舉個簡單的例子，在八○年代時，台灣其實是全世界聖誕燈的最大生產國，可是台灣聖誕節並沒有下雪，百分之九十九的台灣人也不過聖誕節。再者，聖誕樹在西方宗教體系有其文化面向，可是我們根本沒有。也就是說，我們只是大量代工生產跟我們在地生活一點都沒有關連、也不知為何或如何使用它的物件。這導致在我們這一代，至少我接觸過的代工老闆，對文化的想像大多都是編狹且有問題的，他們根本沒辦法理解像是音樂這種看似無形、卻又真確存在的事物，與科技技術有何關連。

李：韓國跟我們其實有著類似背景脈絡，都是靠代工起家而成為 IT（資訊科技）生產大國。但近二十年來他們很積極要將 IT 轉型 CT（Culture Technology），也就是所謂的文化科技，此時產業體質就必須從代工轉向研發，並且讓文化工業緊密連結進來。現在幾乎所有韓國重要資訊和通訊科技品牌，都跟流行音樂產業裡的大型演藝公司，擁有投資、產製和行銷等面向的密切合作。對照來看，台灣的狀況又是如何？

祝：韓國人近年來將科技與文化緊密連結的成果，顯而易見，也全球皆知。過去三十年，台灣流行音樂的發展排在亞洲前端，可是我們始終很難讓台灣藝人真的成為國際藝人，但是韓國的少女時代不到十年就做到了。少女時代曾是韓國 SAMSUNG、LG 品牌的全球指定代言人，這些科技大廠花錢經營全球媒體，少女時代和他們的關係就是水幫魚、魚幫水。雖然用一個經濟體制去強推，也不一定就可以把文化輸出，但我滿確定台灣無論是政府、或電子產

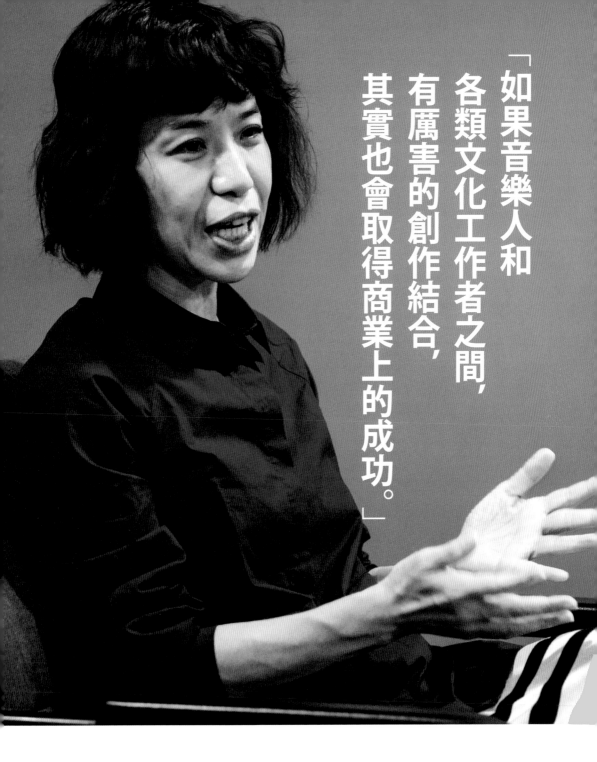

「如果音樂人和
各類文化工作者之間，
有厲害的創作結合，
其實也會取得商業上的成功。」

業，都很少對文化和商業的關係思考得這麼緊密。

李：台灣科技產業對文化的投資，普遍還是缺乏更寬廣的想像，所以很多人在談跨界的時候，其實並不是真正的跨，只是找各行各業的名人來代個言或拍廣告、辦辦活動、搞搞公關罷了，並不是玩真的、長期的投資，更沒有互相研發，混種創新的概念。這個瓶頸到底該如何突破？

祝：現在沒有任何產業可以脫離科技，音樂不跟科技結合根本沒辦法生存。許多音樂跨界都只是發生在應用層次，KKBOX 即是一例。當 CD 對年輕人來說太貴且佔儲存空間而銷量下滑，KKBOX 的出現算是幫了音樂一把。它作為平台，利用科技迎向消費者的需要，只要有電腦或手機，就有取之不盡的百萬曲庫，讓音樂更容易取得，也幫助了銷售。此外，因應電信 4G 時代需要更多的音樂內容，最近熱門的還有結合聲音與影像的影音匯流，很多演唱會開始線上直播，付較低的價格就可以看到 Live 演出。

但只有應用層次的連結其實不夠，科技與流行音樂要更深刻發生有機關係，青創產業是另一個關鍵，這些人一直在思考用新的方式來做音樂。美國的 SXSW 不只是一個大型展演活動，更致力於結合 Labs 與青創產業，把三大主題──IT、音樂、電影串聯在一起。台灣最近也有做 IT 跟 VC（Venture Capital，創業投資）的青創者，努力思考要如何把新的技術和音樂產業結合。當他們知道我們在辦音樂祭，會問我們有沒有興趣一起做像是 Slush 的事情：召集全世界青創產業的人做論壇和 Live，把音樂也綁定進去，嘗試讓這種結合變成小型的 SXSW（編按：Slush 是芬蘭當地有志青年每年舉辦為期兩天的創業社群活動，在歐洲地區頗具影響力，內容包括專題論壇、理念與設計競賽、產品展示、自由洽談等，提供平台讓企業與投資方多元交流）。

詹：台灣科技產業的老闆大多是五十歲以上的世代，坦白說期待這個世代的人進行具有新意的音樂消費，其實是緣木求魚，因為他們在音樂消費裡得不到想要的東西。相反的，對於三十五歲以下的青年人來說，音樂是獲得新生活必要的藥劑，他們都希望在聲音裡面尋求想像和神祕化。在我看來，所有的 crossover 與 hybrid 都是在 mystify（神祕化），把現神祕化、想像化，讓想像的主體可以參與在其中經營與運作。文化商品附著在上面，彼此形成一個可預見和選擇的生活風格。傳統單靠音樂本身去創造文本的想像，如今已經被更多元的複合媒材重新洗禮了。

生活風格的養成與選擇

祝：從十幾年前開始，許多大師就已發現，單靠音樂很難再達到文化上的創新。羅大佑、李宗盛那時代已覺得寫歌很辛苦，因為最好的和弦組合其實披頭四都用過了，而所有音樂上的各種實驗嘗試也似乎都被玩過，接下來一定要跨界或跟其他東西結合，不然音樂永遠就停留在某種特定表現形式。再好的吉他與歌聲，創造出的感動都已經預先有了框架。

詹：人們未來的生活，是跟隨某一種特定生活風格的自我想像。自我想像一方面要靠很多文化文本來生產；另一方面，因為每個人都是生活的創作者，所以既要有想像，又要把這些創作結晶起來變成某一個物件，這個東西可以取自於音樂，也可能是音樂和其他文本的結合。所有的文本生產都要複合，這是一種趨勢，這個趨勢來自於傳播世界門戶的開放；另一方面是來自於現代人自我的推進，各種文本創造出自我的推進，不再像是父母那一代總是安然地想像一種固定的未來圖像而已。現代人的想像是非常奔騰的，自我是可以多變的，裡面所有文本的交織是必然的成分。

在大部分的文明地區，音樂的產生都比語言來得更早，音樂是一種生理可立即感覺存在的體驗，音樂從開始到結束，都有緊張、鬆弛、緊張的交替安排，人是透過音樂的主導才會知道自己存在著。貝多芬的作品在那個年代成為歐洲最暢銷的音樂，樂譜也賣得很好，原因來自於中產階級社會在那個時間點上，覺得自己可以成為新的人種，未來可以不受限出生時的身分地位，他們開始對於自己存在的經驗和去向，有了想要深刻瞭解的欲望。同時之間，繁華的都市也帶給人們無窮盡的想像，他們竭盡所能去經驗他所能經驗的，音樂對那個時間點上的人們意義弘大。當你聽到貝多芬的鋼琴協奏曲或交響曲時，對生命的尊敬、奮鬥就可感可受了。但前一世代的人可能沒有需求，因為他們的生命還不需要英雄。貝多芬是人類史上第一個搖滾樂手，讓你從既定的規則解放出來。再比如有時候我會覺得搖滾樂好像快死了，但聽到 Radiohead 的《OK Computer》時，好像又重新活過來，因為那張專輯裡有太多跨越時代也跨越想像界限的東西。

李：最後，請兩位給這時代的台灣音樂人、或各個產業的年輕工作者，提點一個可實踐的音樂跨界想像？

音樂的跨界，與生活的回歸

祝：國外的電影、電視劇、娛樂工業創作者的文化素養普遍較高，很多新銳導演在電影裡使用的音樂都很厲害，電影可以重新發掘出好的音樂與樂團，賦予它們新的生命，《雲端情人》、《白日夢冒險王》等即是例證。如果音樂人和各類文化工作者之間，能有厲害的創作結合，其實也會取得商業上的成功。另外，音樂運用於疾病治療或氛圍塑造，在緊張的工業社會裡也是重要的思考方向，許多公共場所，如博物館、圖書館、百貨公司等，都需要搭配適切的好音樂。這樣既能讓音樂更加融入生活，對產業來說也可以創造出許多過去未有的新商機。

詹：在談跨界串連時，大多從產業面來談，也會談到消費面、經驗面。但是回到音樂的本質，其實就是生活。音樂和生活關係密切，當我們在思考如何更深入、更寬廣、更細膩地使用音樂去連結生活各種面向的跨界方法時，首先要懂得運用各種管道閱讀、體驗生活，也試著讓音樂成為生活的一部分。以可用、可感、可生財的日常生活為基礎，才能思考出跨界連結的方法和圖景，進而設想這個國家、社會情勢能如何豐富我們的音樂，對於流行音樂文化的推動才有幫助。

中國市場

進擊的小巨人：台灣音樂在中國

文‧葉博理、王思涵

根據中國音樂產業促進工作委員會和中國傳媒大學聯合完成的《中國音樂產業發展報告》，中國流行音樂市場的總規模至二○一三年底已突破兩千億人民幣，比前一年增加了近百分之八，其中光是音樂展演就佔了一百四十億人民幣。市場之大、成長之快速，讓各國音樂產業相關業者都垂涎不已，更何況是距離近在咫尺，語言能夠相通，文化亦相近的台灣。二○一三年中國移動報告便指出，來自台灣的流行歌曲，在中國音樂市場的消費市佔比例約佔六至七成（其餘佔比：西洋音樂約兩成，大陸音樂百分之八，日韓音樂百分之四），由此可見台灣音樂產業的競爭優勢。

也因此從音樂性綜藝節目、各種大大小小的演唱會到不同性質的商業演出，從台上的主持人、參與演出的藝人到幕後的工作人員，如今已有數量驚人的台灣音樂產業工作者「北漂」至中國，或長居或短暫停留，台灣各大音樂公司也紛紛在此設立分公司，只為了在這塊全球公認最大、持續仍在擴張的市場中，搶得一塊大餅。台灣音樂產業的積極西進，很大程度是立基於過去的榮光自信：台灣是引領華語流行音樂界的龍頭。然而，近年隨著中國社會轉變，更大的舞台正在成形，面對新挑戰而來的重新定位與產業轉型，已成為台灣是否仍能維繫優勢的關鍵課題。

「白天聽老鄧（鄧小平），晚上聽小鄧（鄧麗君）」，這句中國一九八○年代盛行的順口溜，可說是台灣流行

音樂西進中國第一波最好的註解。對很多中國人來說，暗地透過地下電台或空投錄音帶，鄧麗君、尤雅等是他們的青春時光，也是接觸流行音樂的起點。一九八九年，中國央視製作介紹台灣流行音樂的節目《潮——來自海那邊的歌聲》，包括王傑、小虎隊、姜育恆、黃鶯鶯等歌手，都是首次登上中國官方媒體。此後，中國透過春節晚會節目，邀台灣藝人表演，成為台灣歌手、藝人開拓中國市場的不二法門。最具代表性的包括潘安邦、文章、潘美辰、庾澄慶、孟庭葦、任賢齊到周杰倫、費玉清等。

二〇〇〇年後，西進的策略不再只是單純歌曲輸入或登台表演那樣簡單了。台灣歌手開始捲舌說唱、使用中國當地語彙，詞曲創作者也刻意置入「中國風」的曲式、樂器和歌詞。這些迎合中國市場的特別企劃，捧紅了不少流行金曲如〈江南〉、〈青花瓷〉、〈十面埋伏〉等。於此同時，台灣歌手更前仆後繼參加中國選秀綜藝節目。一集高達百萬以上新台幣的酬勞，更重要的是電視機前的數億收視群，吸引台灣長年培養的歌手，或復出捲土重來，或擔任評審和導師，甚至成為幕後推手，無論擔任任何種角色都大有可為，只要能攀上這個規模驚人的舞台。

然而，中國自身的音樂發展，毫無疑問地正突飛猛進、急起直追，除了跟國外版權買節目或技術合作的選秀節目，也出現金曲獎最佳編曲常石磊做出的《蓋亞》等。往年，《南方都市報》主辦的華語音樂傳媒大獎，台灣入圍的數量都很多，但從二〇一四年開始，中國創作入圍的比例已超過台灣數量。

過去多年來，中國市場張開雙臂歡迎台灣藝人，不管是當紅明星「空降」中國舉辦巡迴演唱會，或者是過氣藝人在中國尋求事業發展第二春，好像只要掛上台灣兩字，就能提高幾分身價。不過，這個狀況已開始發生量變和質變。電視歌唱與選秀節目的興起，以及日漸發展成熟的在地流行音樂文化，再加上台灣流行音樂市場氣氛低迷、文變。

化創新優勢不再，許多業內人都對於未來十年、二十年，台灣流行音樂能否在中國繼續保有一席之地而憂心忡忡。

顯然，對於仍充滿商機的中國市場，台灣流行音樂產業已經不能再繼續複製老套、或一味附和媚俗，而必須提出新的戰略思考。帶領著五月天在北京鳥巢十萬名觀眾前締造多項新紀錄的相信音樂、與旗下的演唱會製作公司必應創造，大概是這波產業轉型的反思與想像中，最具實踐動能、也提供了許多成功實績的台灣音樂生力軍。他們是如何辦到的？相信音樂執行長陳勇志與必應創造負責人周佑洋告訴我們：「標準化」與「差異」，是台灣流行音樂產業不論面對中國市場、華人市場甚至全球市場時，一定要謹記在心的兩大方向。

首先，所謂的標準化，指的是音樂的內容、提供的軟硬體服務、專業人才的技術水準等等，都能展現出與國際前端同步的水準，並且能維持穩定的品質，讓台灣音樂產業的各個環節都有資格放到國際舞台上競爭。如此便能在中國、乃至全球華人市場中，成為最高水準的領頭羊與代言者。

其次，與標準化一體兩面的差異化，則是指當競爭者都能提供一定品質的服務與內容時，必須進一步發展出能凸顯自我的美學特色。這個美學的形成，既關乎滋長創作的本土文化養分，也在於每個音樂與創意工作者內在獨一無二的靈魂。當獨特的台式美學，能夠以國際級的製作水準呈現在中國消費者面前、並深深吸引他們，台灣音樂人就不需擔心中國音樂的日漸強勢會取代「台灣製造」的優勢。

「根扎台灣，前進中國開疆闢土，最後放眼全球華人市場。」是相信音樂執行長陳勇志在這場對談中所提示的經驗與理想。對於憂慮台灣市場規模有限、定位不明的音樂工作者來說，不失為一帖逐夢踏實的良方。

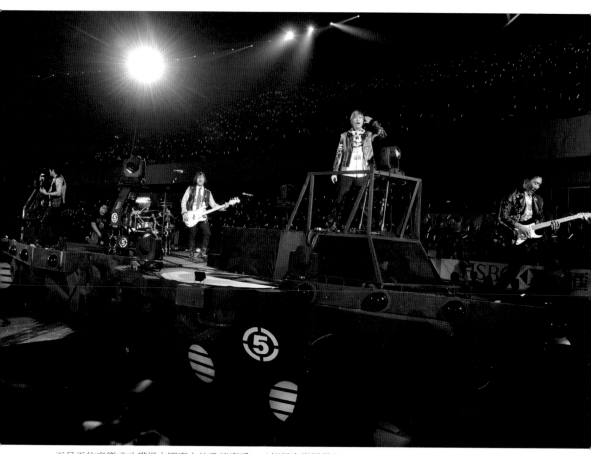

五月天的音樂成功獲得中國廣大的歌迷喜愛。（相信音樂提供）

8

中國市場 對談：

「樂進中國的雙引擎．
標準化與差異化。」

相信音樂執行長

陳勇志

必應創造製作總監
周佑洋

周佑洋

必應創造製作總監，多次擔任五月天演唱會製作人及總導演。二〇〇三年前以舞台總監為主要工作，內容包含硬體統籌，協調等。二〇〇四年後以演唱會製作人、演唱會導演為主，內容包含節目設計、燈光、舞台、音響等相關內容協調、規劃大隊行政等相關事項督導。

陳勇志

曾任滾石唱片台灣區總經理，與五月天共同創立相信音樂，現為相信音樂執行長，旗下藝人包括李宗盛、亂彈阿翔、劉若英等。以陳沒為名創作填詞，作品包括任賢齊的〈傷心太平洋〉、周華健的〈忘憂草〉、劉若英的〈成全〉、梁靜茹的〈崇拜〉。

李明璁（以下簡稱李）：這十幾年來中國流行音樂產業的發展，已經證明那裡是個不輸（甚至有過之而無不及於）歐美日的巨大市場。這個市場對台灣流行音樂發展來說，既是助力，也是壓力，甚至若應對不好、策略不對，還有可能變成負向的阻力。該如何比較有未來感地面對中國市場的磁吸效應，想請教兩位的豐富經驗、觀察與建議。

中國市場新需求：演唱會與音樂祭

陳勇志（以下簡稱陳）：大約在二〇〇〇年初期開始，中國的演唱會市場慢慢起來，那時候中國的演唱會以「拼盤」為主，主辦單位有的是私人企業、有的是政府機構，從洛陽菊花節到小玩意節，什麼名目的拼盤秀都有。那時候央視還有一個很紅的節目，叫做《同一首歌》，製作單位會搭配節目內容，到各個地方舉辦大型演唱會，他們叫作歌會，呈現的形式就是拼盤。拼盤看的是明星卡司，做起來難度也不高，可是對相信音樂與必應創造來說，拼盤並不適合我們。舉例來說，在拼盤型的演唱會上，每個藝人平均表演三到四首歌曲，可是五月天唱三首歌要怎麼表現？歌怎麼排都不對。所以我們從一開始，就很專注在如何呈現一場好的個唱，以及相關林林總總技術的提升。

這幾年拼盤式演唱會不再當紅，大家接下來比的是如何製作出夠好的、概念完整且技術精良的演唱會。所有製作公司都競相要把演唱會做得更厲害、往更國際水準的方向走。相信音樂與必應創造，在這一波新潮流中被視為重要推手，靠的當然不是偶然的運氣而是做苦工的努力。其實這件事也不只局限在中國市場，我相信重視演唱會技術的專業水平、和藝人演出表現的專業水平等，是全世界音樂產業共同的趨勢。

李：新的趨勢除了演唱會，是否還包括音樂祭？據說中國現在每年的音樂祭數量一直在增加，舉辦的樣貌愈來愈多

「如果沒有凸顯差異化、做出態度，
每個活動都排類似卡司，
消費者很快就不再買單。」

「我沒有太花心思在想
面對中國競爭該怎麼辦，
光是把東西做好、保持領先，
就做不完了。」

元，台灣音樂產業對此是否也有攻掠的機會？

陳：據我所知，光是二○一四一年裡面，中國就有兩百個以上的音樂祭，有些音樂祭還不只辦一場，例如摩登天空舉辦的摩登天空音樂節和草莓音樂節，去年就辦了二十幾場。音樂祭現在是歐美流行音樂產業很大的獲利來源之一，如果中國跟歐美市場的發展軌跡類似，且同步速度愈來愈接近，相信不久之後也會發展成這樣。

台灣中子文化舉辦的簡單生活節二○一四年移師上海，在當地造成大轟動，票房和口碑都很好，所以二○一五年十月又辦了第二屆，一樣是叫好叫座。我認為簡單生活節在中國能成功有兩個很重要的原因，第一個老實講還是台灣經驗。對整個大中國市場來說，台灣還是代表著某種相對美好、有品質的生活方式。簡單生活節成功的在現場把這個氛圍營造出來，這是當地所有音樂祭做不到的。第二個是專業程度，畢竟它在台灣也辦了那麼多年，從音樂節目的規劃到周邊配套設計，全部都已經相當成熟，對中國當地的策展公司來說，這就是一種高水準音樂祭的示範。畢竟，不管在台灣、香港、中國甚至是日本，現在要唬弄消費者太困難了，大家會移動會比較。但只要你認真把內容做好，消費者是會有感覺的。

周佑洋（以下簡稱周）：簡單生活節成功的理由，其實也是我認為現在台灣流行音樂產業工作者應該努力的兩個方向：差異化與標準化，不只是針對中國市場，要在任何市場生存下來，都必須做到這兩點。現在音樂祭那麼多，每個人都想請來大牌藝人，但萬一藝人剛好沒有檔期，難道票房就要因此變差嗎？簡單生活節的成功之處，就是除了卡司之外，還做出了與中國絕大多數音樂祭都不同的差異化，展現出專屬於台灣、屬於這個品牌的生活風格。如果沒有凸顯差異化、做出態度，每個活動都排出類似的卡司，只是舉辦的時間地點不一樣，消費者很快就不再買單。

在一片跟風中，凸顯差異化

李：我們都知道，差異化是在商品過剩的市場裡，必要的生存之道。這個原則該怎麼運用在流行音樂產業，尤其是扮演火車頭角色的演唱會？

周：差異化是什麼？我們常講歐美、日本很多東西領先，但歐美與日本的水準難道有上下之分嗎？從多數判準看來應該沒有，而是當他們到了一定的水準之後，各有其不同風格罷了，這就是差異化。對我來說，必應創造內含著台灣人的審美，它可能跟中國人、香港人、日本人、韓國人的審美不一樣；就算同樣是華人文化，台灣的呈現、中國的呈現與香港的呈現，也終究有所不同。

陳：我其實沒有想得太複雜，只要找到好的人才一起合作，認真做自己喜歡與擅長的東西，自然就會做出差異化。必應從五月天一直做到林宥嘉、田馥甄、李宗盛，慢慢在大家心裡建立起某種「文掛」的形象；相對的，陳鎮川的源活就比較是「秀掛」、「華麗掛」，這樣的差異我覺得非常好，所以他們也獲得很大成功。世界上不只一種藝人，市場這麼大、類型這麼多，本來就該出現各種不同的路數。

周：舉個最近的例子來說，必應在二〇一五年九月為中國音樂人李健製作個人演唱會，我在跟他經紀人聊天的時候，經紀人告訴我李健非常喜歡台灣，但他並不是覺得台灣流行音樂有多厲害，而是喜歡台灣溫暖美好的氛圍，所以他找上我們，就是希望把這個感覺呈現在他的演唱會裡。或者像是二〇一五年六月李宗盛在倫敦的演唱會，那次

的製作團隊組合相當多元，樂團有來自馬來西亞的華人、來自北京的小提琴手、音響師是香港人，協助整個計畫的 promoter 一個是德州長大的美國華人，一個是新加坡人，我則是台灣人。我們全是「華人」，但卻在不同的地方出生長大，有著不同的差異背景，現在一起合作李宗盛的演唱會。像這樣的組合，也是一種差異化的表現，可以製造更多不同的驚喜。

標準化：作為差異化的必要基礎

陳：我們除了追求風格、美學、品味的差異化，另一方面，也得重視技術水準的國際標準化。我一直在講，五月天的對手不是周杰倫、張惠妹，應該是韓國的 BIGBANG 或美國的 Justin Timberlake。我們現在做演唱會，不會因為在不同的地方舉辦而改變，因為我們已經達到技術水準的標準化，同時也透過差異化創作出一套具有特色的內容。的確五月天剛開始進中國的時候，頭兩次演出多少還會考慮台語歌的比例，是不是要比在台灣少一點等等，現在完全沒這個顧慮了，頂多安可的歌不太一樣。就像我去看 Katy Perry 的演唱會，其實我也只知道她紅的那幾首歌，但演唱會還是很好看呀，該有熱烈反應的時候也會熱烈反應，這就跟標準化的製作能力有很大的關係。

周：想像當大家的水準都到一個程度的時候，事情變成像是到底要找李安或麥可貝拍《變形金剛》，也許出來的作品風格不同，但是技術水準是一樣的。以演唱會來說，香港早就有香港的風格，台灣某種程度也有自己的風格，中國則還在摸索的階段。這一、兩年我覺得中國正在快速地吸收知識、經驗和品味，但最後會變成什麼樣子，現在還看不太出來。

陳：中國遲早會找到自己的路數，就像台灣也是這樣慢慢過來的。我們當年都是靠著跟比較先進的香港、日本、歐美團隊合作，一步步學習怎麼跟上國際規格、標準化，然後再加上我們自己差異化的文化與美感，逐漸形成了如今的風格。

從中國進擊到華人市場

李：對台灣各行各業來說，我們到底要聚焦中國市場，還是全球（華人）市場？這兩者之間既有交集又有聯集，從流行音樂產業的角度兩位如何看？怎麼樣是比較有前瞻性的視野？

陳：我現在其實沒有那麼喜歡用地域來區分市場，比如中國、香港或台灣市場，我覺得不需要這麼看。以我們這幾年的經驗，真要說，我們的目標應該放在全球的華人市場。五月天可以在倫敦辦一萬多人的演唱會，在流行音樂的聖殿紐約麥迪遜花園廣場開唱，就是因為這些大都會都有可觀的華人市場。上次五月天倫敦演唱會時，我在場館門口抽菸，一時間我覺得我好像身在南京某個體育館，因為走過去聽到的全都是中國腔。

又好比我很常被問到，關於台灣音樂產業面對中國競爭該怎麼辦之類的問題，但我真的覺得回答這個沒什麼意義，我們能做的其實就只是把東西做好。做好了，就會有人要。有沒有辦法做出高品質的內容、維持高品質的技術水準，創造出別人創造不出的東西，才是關鍵。而且這標準不是分什麼台灣水準、中國水準，就是只有一套：國際水準。如果能做到國際水準，你的東西不管拿到哪裡都一定會有人要。當然這個標準會一直提高，這次做到了，別人很快

會趕上，你就得再超越、再領先。所以我真的沒有太花心思在想面對中國競爭該怎麼辦，光是把東西做好、保持一定的領先，就做不完了，不用花時間想那些。

當然台灣流行音樂還是有其優勢，第一是前面提過，屬於台灣自己文化與美感的差異化，第二是我們進入這個領域早一點點，專業技術稍微好一點。其實我認為也不用特別說什麼優勢，大家一起進步不是很好嗎，市場這麼大，世界這麼大，大家都有同步發展的可能。不管是台灣、韓國與中國，競爭不見得就是排他性的，而是大家一起運用才能，創造出更好的內容。

周：我自己身在第一線，覺得台灣流行音樂專業工作者人才荒，絕對是目前的一大問題。舉例來說，中國從今年中到明年中有超過四十組藝人在巡迴舉辦大型演唱會，跟必應有關的將近十個，跟源活有關的一定也不少，光這樣算下來就要用掉多少台灣的幕後工作人員？有品質的專業工作者數量，未來是一定不夠的！我很期望可以在傳統師徒制之外，有其他更具系統性的培育方法，養成更多幕後專業人才。進一步說，只有這個行業愈來愈發達，愈多人投入，讓樂趣變成可以養家活口的工作，才是正向的循環。

韓流啟示

強勢，來自十年文化科技的扎根

文・張婉昀

點開九〇後出生的台灣少女社群帳號，或走在台北鬧區街頭，隨處可見韓系平眉妝容、最新韓國連線服飾，許多店都播放著 BIGBANG、EXO、少女時代等偶像天團歌曲。韓國流行音樂文化與商品，早已巧妙地融入亞洲各國的日常生活場景，甚至取代日本，成為青少年心目中的「流行文化上國」。以新的類型音樂 K-Pop 打前鋒，無所不在的文化滲透，令許多台灣人感到焦慮。而不只臨近的東亞國家買單，連日本未曾攻下的美國市場，亦接連被 K-Pop 敲開大門。

二〇一五年，韓國男團 BIGBANG 睽違舞台三年，兩首回歸單曲〈Bae Bae〉、〈Loser〉一發行，立即奪下全美告示牌排行榜的全球數位單曲冠、亞軍。第一位創下此紀錄的，正是他們的同門前輩 PSY。隸屬於同一個韓國大型經紀公司 YG Entertainment，創作歌手 PSY 以知名舞曲〈江南 Style〉刷新歷史：連續兩個月拿下全美告示排行榜第二名（二〇一二年九／十月），MV 更在全球最大網路影音分享平台 YouTube，創下至今無人能及的史上最高點閱率，截至二〇一五年十月已破二十五億人次。

韓國知名男團BIGBANG。（Photo by Han Myung-Gu/WireImage）

「打進美國市場，是韓國也是全球流行音樂工作者的最終夢想，我們將不計一切地全力以赴。」以〈Nobody〉

一曲捧紅 Wonder Girls、並首度成功將韓流音樂推入全亞洲市場的製作人朴振英（也是韓國三大演藝經紀公司之一 JYP Entertainment 負責人）曾在二○○九年如此對媒體公開表示。而這個夢想，在短短的三年內即實現了。這三年，正是全球化與數位串流衝擊各國音樂市場的洶湧時刻。在這兩波巨浪的席捲之下，各國流行音樂產業無不深受影響，尤以唱片市場「受害」最深。此時的台灣仍掙扎於數位版權的規則建制，韓國亦無法逃過各種合法、非法下載音樂的打擊。儘管如此，韓國在此時的全球市場上依舊脫穎而出，背後並不只三年工夫，而是長達十年以上的蹲扎馬步。

一九九七年，亞洲金融風暴來襲，為了克服國內市場低迷且規模受限的景況，韓國在數位匯流初期，即開始整頓裝備、思忖進軍海外市場。這場危機，正是韓國流行文化產業外銷的歷史開端。選擇在此時投入的理由也很簡單──扶植軟實力其實不需要規模龐大的基礎建設，只要願意投注大量時間、積極投資人才，甚至，從模仿 J-Pop 開始也未嘗不可。

然而，始於模仿，並不表示腳步就在此打住。韓國著名的流行音樂研究學者 Shin Hyeonjoon 即指出，二○○○年初期，韓國流行音樂已逐漸發展出「在韓國生產、日本包裝、然後分銷『亞洲』各地」的跨國分工模式，韓裔知名藝人 BoA 就是最鮮明的例證。二○○一年，為了打造出「日韓混種的新世紀偶像」，韓國經紀公司 SM Entertainment 與日本大型演藝公司 Avex 簽約，成功共同訓練出在日本發片獲得佳績的少女 BoA。此經驗也鼓勵了另一個男孩團體東方神起，依循相同模式進軍日本。

K-Pop 的「跨國音樂團隊合作」體質，更在二○一○年代發展成熟。綜覽知名 K-Pop 曲目，許多皆由歐洲音樂

韓國流行音樂「偶像工廠」的產製流程

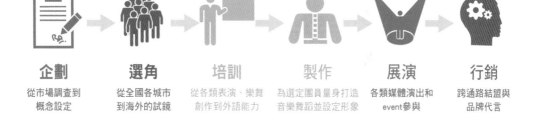

企劃	選角	培訓	製作	展演	行銷
從市場調查到 概念設定	從全國各城市 到海外的試鏡	從各類表演、樂舞 創作到外語能力	為選定團員量身打造 音樂舞蹈並設定形象	各類媒體演出和 event參與	跨通路結盟與 品牌代言

資料來源：李明璁〈韓國流行音樂的視覺性、身體化與性別展演〉，2015《新聞學研究》期刊。

人擔任作曲、編曲。電子舞曲節奏化的表現，能夠輕易跨越語言等文化邊界，直接勾連身體與感官，原本跨國傳播經常會產生的文化折扣因此大幅降低。而 MV 作為音樂視覺化與身體化的功臣，也在這波 K-Pop 版圖擴張的過程，擁有重要戰略位置。要創作出一首成功的韓國流行歌，首先得從 MV 開始企劃。因此，音樂在製作的起點即擁有強大的視覺性，即使關掉聲音，單看 MV 往往就能感受到畫面裡的音樂節奏。

另一方面，韓國政府則傾國家之力，從規則制定、資金協調、到跨部會與商業機構的合作，穩健地支撐著 K-Pop 的跨國擴張。一九九七年的亞洲金融海嘯雖重創韓國，在巨大的破壞後，徹底的改革重建才得以舒展。一九九九年，時任韓國總統的金大中制定《文化產業振興基本法》，標定出韓國發展文創的決心。兩年後即依法成立韓國文化內容振興院（簡稱 KOCCA）。KOCCA 在二〇〇九年更進一步合併了所有相關文化治理機構，有效整合了分散的文化產業力量，成為文化體育觀光部的政策方向擬定者與政策實際執行者。

在新世紀交替之際，韓國政府便已將「CT」列為下一個世代重要的產業成長項目之一。韓國三大娛樂經紀公司之一 SM Entertainment 的社長李秀滿，亦將 CT 視為打造韓流偶像的原動力。CT 聽起來既強大又神祕，但它究竟是什麼？

CT 就是「文化科技」（Cultural Technology）的縮寫。而韓國政府與 SM 集團談及的 CT，則分別指向不同層次的文化科技。韓國政府定義的 CT，指的是由政府部門流行文化產業處、韓國電子通信研究院、韓國文化技術研究所所共同合作研發，以數位與資訊科技（IT）為基礎，來發展文化產業的高端「科技」。舉例來說，韓國偶像團體可以透過雷射全息投影，來製造擬似真人舞蹈的奇觀。

至於李秀滿概念中的「CT」，則與政府的「科技」定義略有不同，而是將文化視為一種「技術」。簡單來說，CT就是成功培訓偶像如BoA、少女時代、Super Junior的知識與經驗（Know-how）。一旦建立起自己的一套CT，韓國流行音樂產業就不必再侷限於「made in」的概念，更可以彈性化的「made by」取而代之。以SM的中國女歌手張力尹為例，發行中文專輯的她，就是在中國本地用韓國培訓模式「made by Korea」的華語歌手，目的當然是要為SM娛樂公司搶攻華語市場。

上述兩個層次的CT戰略，為音樂數位化所導致的獲利瓶頸提供紓困，同時，新科技的發展也使得音樂表演和音樂商品得以融為一體。與偶像表演相關的各種商品，化為產業的重要商機，新的盈利模式也應運而生——當音樂更加「跨商品化」，演藝經紀公司則進一步托辣斯化，以確保最大獲利。舉SM公司來說，它早已不再只是音樂製作和偶像企劃公司，而徹底轉化成為垂直整合、水平拓散的托辣斯集團——旗下投資各種子公司，確保音樂在各種商品化過程所產生的利潤，皆能在集團內部積累。

在二〇一四年的金曲論壇上，研究韓流議題的李明璁教授曾對此發表評論：「SM娛樂經紀公司所運用的CT、以及頗具人權與文化爭議的偶像製造模式，或許並不適合台灣全面複製，但無論如何都刺激我們思考：台灣的流行音樂產業，到底該如何建立屬於自己的一套文化科技論述與操作。」

其實更進一步來看，就如同日本電視劇對台灣觀眾的吸引力不僅在於故事或演員，更在於戲劇裡展演的人、事、地、物對於觀眾具有生活風格想像的召喚力。韓國流行音樂的魅力，同樣也來自於它所提供的理想生活圖景，並因

此擁有高度的跨界連結能量。華裔美籍的記者、美國《A 雜誌》創辦人傑夫・楊（Jeff Yang）便曾表示：「買韓國流行音樂產品的粉絲，其實想買的是生活風格，那的確是一種展現新潮生活風格的流行文化！」

這麼說來，台灣不也擁有屬於自己長年累月混血孕生的台式生活美學嗎？比起韓國，我們的多元文化底蘊其實毫不遜色。台灣流行音樂該如何結合新興文化科技，重新提煉與詮釋現代生活意義？我們想對世界展現的獨特生活風格又是什麼呢？比起廉價地複製一組台版少女時代，或是一味嘲諷韓國流行文化與科技產品，這些問題，其實才是 K-Pop 該帶給我們的深刻啟示。

全球主要音樂市場排名、銷售狀況及營業結構 單位：百萬美元；%

觀察2013年全球音樂市場的銷售狀況，亞洲僅有兩國位居前十，分別是日本（第二名）與韓國（第十名）。然而，日本市場總營收較前年減少16.7%，在全球總營收下跌的情況下，仍是負成長跌幅最大的國家；與日本相反，韓國的成長率高達9.7%，居於世界之首。

■ 實體音樂　■ 數位音樂　■ 其他權利金

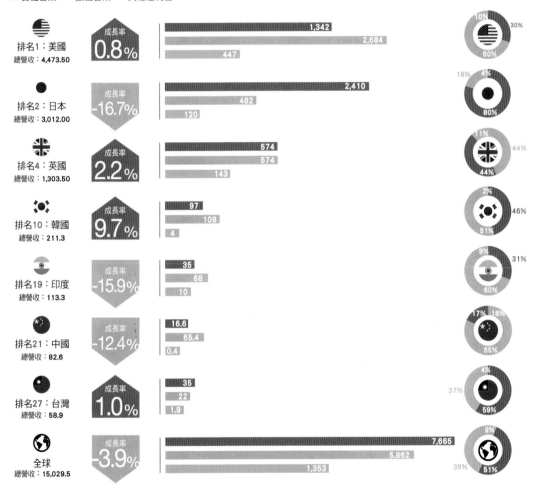

資料來源：RIAJ 2014年報、IFPI，本書重新繪製
註：百分比可能因四捨五入相加不等於100%

韓流啟示 對談：

「韓流無法複製貼上，
只能務實重練。」

吉力文化創意總監

袁永興

李明璁

劍橋大學國王學院博士，任教於台大
社會系。曾任《cue》電影雜誌總編
輯，亦多次擔任金鐘獎、金鼎獎等評
審。著有散文集《物裡學》與搖滾小
說《Rock Moment》。

袁永興

現為教育電台「拍律遊樂園」節目主
持人、政治大學兼任講師（流行音樂
與數位創意運用）、吉力文化有限公
司總經理與創意總監。

李明璁（以下簡稱李）：永興過去在擔任文化部流行音樂專案辦公室主任期間，曾對韓國流行音樂如何異軍突起而風靡全球的歷史背景，有深入的研究考察，可否就請你先概括談談，南韓政府和音樂產業在面對全球數位化浪潮，如何面對因應、進而衝上浪頭？

十幾年前的韓國也才開始摸索

袁永興（以下簡稱袁）：韓國從二〇〇〇年代初期開始，以電視劇打頭陣，開始對海外輸出文化。版權賣到世界各地，增加了許多外匯，韓流逐漸在全球舞台上站穩腳步。二〇〇五年YouTube誕生，一開始大家還不清楚這個平台能為音樂產業做些什麼，但當時韓國政府已開始主導建立數位音樂版權的新機制。大約花了兩三年，確立了數位時代音樂流通與獲利的全新遊戲規則後，他們開始以音樂作為下一階段重要的戰場。而在全球迅速擴散的YouTube這個影音平台，便成為韓流音樂走出本國市場的絕佳管道。

而以內容來說，韓國音樂產業一方面繼續複製日本偶像工廠的生產模式，把傑尼斯練習生系統的規模放得更大；另一方面在混音、錄音、編曲等技術上，則努力向歐美看齊或直接進行合作。同時，韓國音樂產業也發現，過去靠唱片販售所支撐的純粹「聽覺導向」（audio-oriented）音樂，已不足以支撐他們所設想未來十年、二十年的舞台。換句話說，比起傳統錄音室內的精細作業，能夠在舞台上更豐富呈現出來的，可能才是未來流行音樂的核心與趨勢所在。

二〇〇八年是一個轉捩點，韓國女團Wonder Girls的〈Nobody〉推出後，全亞洲都陷入瘋狂。剛好西方的流行音樂偶像也逐漸凋零，韓國發現可以利用YouTube來彌補這塊市場空缺。所以很快的，Super Junior、少女時代等團體就

接續地攻城掠地。我們如果把時間回推就會發現：在那之前的五到十年，也就是這些團體的練習生培訓期，其實剛好就是二〇〇〇年代初期，剛剛所說到韓國政府推進產業轉型的準備階段。

李：的確，將資訊科技（IT）往文化產業方向進行接合，從而發展出文化科技（CT），南韓政府顯然做了比台灣政府更多的鋪路準備。這工程甚至比剛剛永興講的還要來得早一些，至少可溯及金大中政權在一九九九年頒布的〈文化產業振興基本法〉、以及據此開展的〈文化產業振興五年計畫〉。不過，在這個大家普遍都會同意的觀察評論中，我同時也覺得，若從比較嚴謹的歷史角度來檢視，或許韓流音樂的開展，並不見得完全立基於韓國政府的高瞻遠矚、預知未來。因此在我對韓流所進行研究的過程中，常常會比較批判性地回問自己：這樣是不是會有因果釋「倒推」的問題？好像現在之所以能這麼強大，都是經過縝密規劃的結果，但真實的歷史推移可能並非如此。在早期五年振興計畫期間，韓國政府的確是站在橋頭堡，按部就班在策劃、推動藍圖，但在接下來數位化更瞬息萬變的二〇〇〇年代中期，政府角色其實已相對退位到資本集中的產業背後，用扶植而非主導的邏輯，讓產業自己更彈性化地面對國內外市場趨勢。

同樣的，產業也不見得就是藍圖畫好、一次到位。比如 PSY 在接受訪問時，總是說自己長期投入做音樂與用力表演，倒沒想過有朝一日能創下如此世界紀錄。真正造就他成為國際巨星的，既不是韓國政府、也不是經紀公司，而是新媒介時代中新的表演、傳播與認同形態。再好比少女時代，若回溯她們在二〇〇九年成軍之初的歌曲與MV，會發現當時 SM 集團並沒有特別對她們有「全球化」的願景，而只是繼續複製日本少女團體的生產模式，試圖打造的一個在地偶像團體罷了。就此而言，初期的少時和九〇年代韓國的、日本的或我們台灣的偶像少女團體，其實沒有多少差別。然而，她們很快有了「大躍進」，這同樣也不是政府使然，經紀公司明顯扮演推手角色，且

YouTube 的推助居功厥偉。

計畫永遠必須趕上變化

李：總的來說，除了關注韓國政府治理「計畫」的能力，我們其實也該瞭解它們因應「變化」的能力，既然我們都知道：計畫經常趕不上變化！再打個譬喻，韓國政府和音樂產業的角色，在多數時候與其說是造浪者，不如說，產業是厲害的衝浪者，而政府則是衝浪板贊助者。在反覆的觀察、琢磨與彼此合作中，知曉新一波浪潮的機會在哪，並長出了衝上浪頭的自信與能力。

袁：沒錯，韓國一直是邊走邊修正、與時俱進。一旦產業重新將舞台表演定位為流行音樂接下來的市場主力，而YouTube 則像是一個槓桿，可以借力跳高跳遠，他們當然就可以放眼亞洲乃至全球市場，且隨時根據市場風向而作出迅速回應。回過頭看台灣，在二〇〇三到〇六年期間，政府努力回應給產業的政策方向是對抗 P2P 的音樂交換軟體（還在想如何拯救唱片公司）。然而當時台灣流行音樂創作的能見度和質感，相較於八、九〇年代的音樂其實已是相對不足、甚至可說是嚴重萎縮。更遑論當時還是新聞局在管轄流行音樂，文化部根本還沒影子，這樣的政府編制和主管層級，根本沒辦法去引導任何事情，只能等到民間出現問題、產業大聲疾呼，才開始到處補洞。比如一開始有人說盜版很嚴重都沒有人要買正版，政府就來宣示抓盜版；可是緊接著數位就來了，根本已經不是你抓盜版邏輯可以解決的問題，這時候才又想辦法開始跟上腳步。殊不知，人家鄰國都已經先花了多少時間與力氣，建立起一套新的商業想像與遊戲規則了。

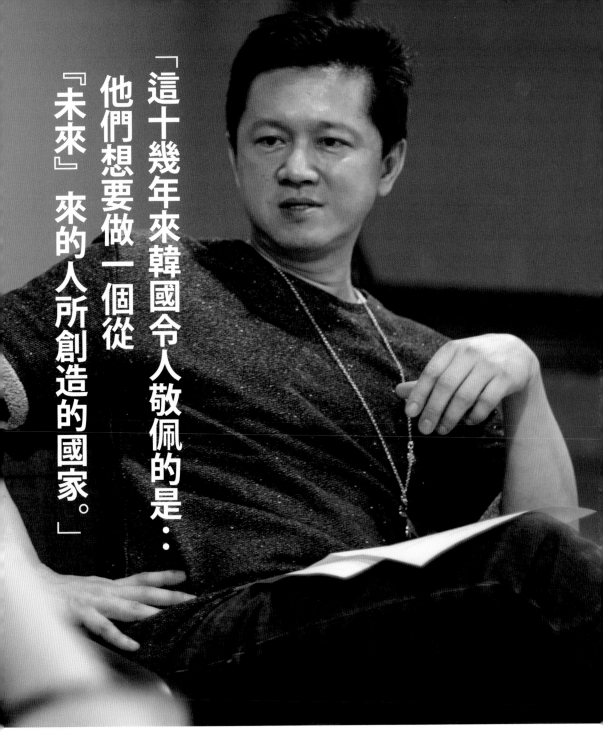

「這十幾年來韓國令人敬佩的是⋯他們想要做一個從『未來』來的人所創造的國家。」

坦白說，這十幾年來韓國令人敬佩的是：他們想要做一個由「未來」來的人所創造的國家。而未來，就與科技脫不了關係。不管是資訊、電信、和傳播相關設備技術、以及在這些媒介裡所需要的內容、各種文化產品，都必須環環相扣、有配套地去運作，而這些在台灣，政府卻是相當無能為力的。

李：就如我剛剛所說，韓國政府並不是先想著「我要鼓勵流行音樂輸出海外」，然後訂立一套政策來獎助產業；同樣的，也不只是基於「我要協助音樂產業處理問題」的思維邏輯，然後頭痛醫頭、腳痛醫腳。它比較明確的方向就是 CT 基礎建設，而這個文化科技建置的影響則是跨域的：不只是音樂，更涵括所有文化產業與相關科技產業。

政府部門雙 π 化，有效整合資源

袁：其實，一九九○年代的韓國流行音樂是落後台灣的，當時他們的偶像酷龍、Fin.K.L 來台灣，我在訪問的過程中發現，這只是少數一兩個團體想要試試韓國以外的市場，而非一整個國家的野心，想要往亞洲甚至全球衝。但沒過幾年，韓國與台灣之間似乎就有了一個黃金交叉。韓國先是在政府組織機構的橫向聯繫上打通了經脈，將科技、文化、觀光、體育等發展重新聚合在一起。它們認為：與其讓官僚體系分門別類地各自登山，不如大家一起坐下來，好好談談如何事半功倍地進行合作。

我們直到這幾年才在講「π型」人才，但韓國當時卻可能已開始運用「雙π」概念。所謂的 π 型，不僅是在音樂自己的產業座標內深化，還能將另一隻腳橫跨到觀光、戲劇、體育等別的領域。那麼，當兩個 π 交疊的時候，就成了四邊領域：音樂、科技、體育、觀光。而大家就在這個一個平台上產生交集、努力整合。

除了政府編制不能因應潮流，基礎建設的落後更是嚴重問題。我這兩三年經常去學校辦活動或演講，才知道教育部規定，影音設備若沒壞，只能修不能換，以至於學校的投影機仍是上個世紀留下來的東西。想像這些孩子看著投影幕上模糊的《歌劇魅影》，我們要怎麼去打下教育裡的美感基礎。

李：這真的很諷刺！相對於學校基礎設備的老舊，以及相關教材和師資的缺乏，當孩子們回到自己家裡，打開網路，看到 YouTube 上韓國最新的 MV，全都是 HD 畫質傳送著精緻歌舞，目眩神迷、餘音繞樑，你叫他們如何不產生興奮、迷戀之情。

再加上，我們的流行音樂產業在中國市場磁吸效應中，多數傾向冷飯熱炒、新瓶裝舊酒，顯得保守封閉而缺乏突破。儘管我們同時有著相當旺盛的、年輕的獨立音樂浪潮，但始終難以讓主流樣貌產生質變。在這種僵化無聊的氛圍中，孩子們會想選擇更酷炫、更有共鳴感的韓國音樂，其實是相當自然而可理解的。

問題接著來了，所以我們希望台灣的流行音樂產業也開始仿效韓國模式嗎？事實上，當我愈深入研究，就愈清楚發現韓國偶像工廠的醜陋與美麗是等量齊觀的。對青少年的認同發展來說，韓國流行音樂其實帶有很大爭議。

無法「複製貼上」的韓國經驗

袁：韓國的練習生都在年紀很小的時候開始訓練，合約一簽就是七到十年。換言之，人生最青春的時段就都賣給了經紀公司。而且備受爭議的是，有可能連身體或容貌的改變，都是合約的一部分，這對絕大多數台灣家長來說都是

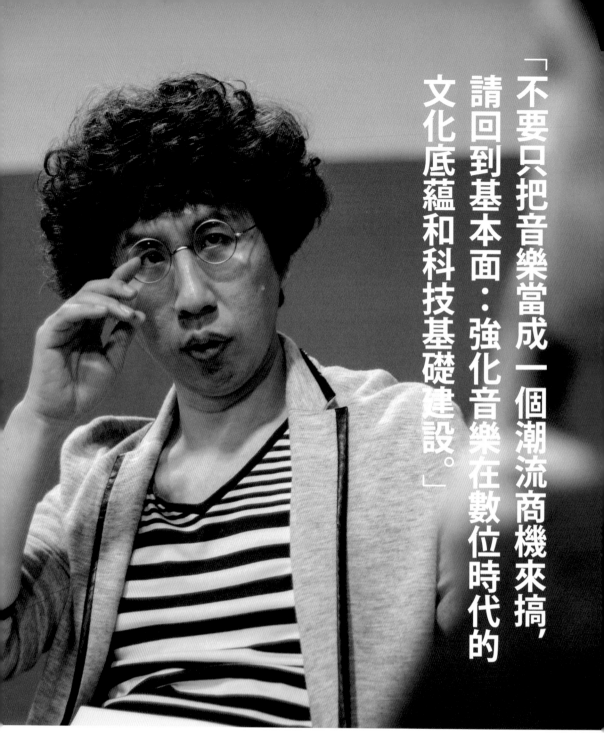

「不要只把音樂當成一個潮流商機來搞，
請回到基本面：強化音樂在數位時代的
文化底蘊和科技基礎建設。」

不可能接受的。不過，值得注意的現象是，相較於二〇一〇年，韓國這些出道偶像團體成員的薪水，平均也只比當時韓國上班族高出一點，但到了二〇一五年，則是高了三到五倍；於是許多中上階層的父母也開始願意會讓他們的孩子去當練習生。

此外，為了開拓中國市場，許多韓國團體開始也加入了中國籍的成員。對他們來說，雖然離鄉背井的辛苦無人聞問，但不論是長期待在團體內，或是短期過水再返鄉，都能為自己增加很多價值。對父母、年輕人也好，在這個物質至上的資本主義社會，沒有人能夠抗拒那麼大一筆金錢的誘惑。年輕人也願意把自己當成商品、讓人好好栽培，如果過程不開心，那麼就回到中國，繼續在演藝圈發展。

李：不願意直接在台灣複製韓國偶像工廠，也可能意味著我們在青少年人權、多元文化與身體自由上的選擇方向。

其實韓國社會早已意識到這個諷刺問題：音樂產業的蓬勃發展，竟然建立在對年輕表演人才的剝削。當然，更多的金錢報酬回饋或許也減緩這個矛盾衝突，但除了物質滿足外的需求，比如新世代渴望更多的自由、希望在創作與表演中能更有個體性的呈現，當這些擺脫束縛的離心力愈來愈強，進而訴諸粉絲支持、社會同情甚至法律介入，長久以來托辣斯化、斯巴達化的經紀公司，也就不得不開始做一些讓步調整。

袁：因為韓國流行音樂產業的週期感太強烈，總是不斷追求在更短的時間更快速的流行，相對也就更快的循環乃至衰退、淘汰。等到下一個接班者上來，舞台上的偶像團體就得散夥各自發展。韓國普遍認為K-Pop現在處於平原期，我則認為是已開始走下坡。因為不斷複製團體模式的結果，就是大家逐漸疲乏。但這並不是指韓國音樂的產業面已經沒有值得學習之處。

複合性娛樂工業與藝人多元發展

袁：其實，韓國非常懂得透過不同節目或平台，給予藝人磨鍊與多方面發展的機會。上《Running Man》必須要運動、上《M Countdown》要表演、參加頒獎典禮則培養對時尚的敏銳度，所有這些節目都建立起一種全面性的包圍式訓練。反觀台灣沒有這種環境，素人歌唱比賽奪冠，最多出唱片，中間的訓練都沒有了。如果有人說現在的新人上不了檯面，那是因為他們根本沒有足夠環境。以前還有娛樂新聞可以訓練說話、唱歌節目訓練表演，但現在這些節目幾乎銷聲匿跡，所謂的綜藝多數只剩談話節目。

李：這一波 K pop 風潮最顯著的樣貌，就是音樂產業的產製邏輯和獲利模式，大幅度地從傳統唱片工業轉型到複合性的娛樂工業。這個複合性，透過大型娛樂經紀公司為主導的產業托辣斯化來達成。整合的面向既是垂直的（從產業上游到下游），也是水平的（跨各種不同業界，比如通訊、餐飲、時裝、旅遊等）。所以一個當紅的偶像團體，與其說他們是一組受歡迎的音樂表演者，更精確地說他們其實是提供各種形式娛樂的藝人。這說好聽是「全方位發展」，若用比較商業化角度講就是所謂的「一源多用」（OSMU, One Source Multi Use）。對他們而言，發片已經不是核心活動（這是舊的唱片工業邏輯），所謂的「強勢回歸」，指的也不單是推出勁歌金曲，而更是一組複合的表演：不只唱跳、還要展現具有消費指標意涵的造型服裝、相關配備，然後進一步代言商品，乃至參與跨類型活動。從整體娛樂工業、或說文創產業的產值來看，這當然意味著財源廣進，但我其實也在觀察，對韓國更長遠的音樂文化發展來說，這種狀態有什麼隱憂，比如資源排擠效應、或音樂品味的窄化等等問題。

袁：在韓國，人們會說這是 SM 的團體、或 YG 的歌手。但我們並不會稱台灣某藝人為 Sony 或華納的歌手；即使是西洋或日本的歌手，也極少像韓國一樣以其所屬公司來指稱他。韓國現有五大娛樂事業，與音樂有關的三家分別是 SM、YG、JYP，其實他們做的主要就是經紀。因為經紀可以拿到最多的錢，唱片公司只是旗下一個部門而已。在台灣，只有知名藝人才會自己出來成立自己的經紀公司，例如蔡依林和葛姐（葛福鴻）成立凌時差音樂，周杰倫有自己的艾爾發公司。多數台灣歌手則與唱片公司簽「全經紀約」，對外各類合作全都交由唱片公司處理。但以台灣現有唱片公司目前的人力編制和資源整合能力，宣傳工作不可能像韓國經紀公司主導一樣，讓藝人盡可能地跨到各種領域。

至於明璁剛剛問說：這樣由經紀公司主導藝人活動，對音樂本身是好的嗎？我認為這是不同層次的問題。音樂品質是要由音樂人去創造的，但是創造之後有沒有表演、能不能表演、在什麼樣規格下能有好的表演，這都需要音樂本身以外的專業投入去促成。畢竟一張專輯成功與否，不只是音樂創作者或藝人本身表現，也涉及經紀體系所定位和發動的企宣行銷，如何將作品和藝人更完美地呈現出來。

被 K-Pop 類型擠壓的獨立音樂

李：四、五年前我剛開始去首爾進行韓國流行音樂研究時，發現滿多韓國本地音樂人對當時 K-Pop 的發展模式和主流歌曲，其實是很有意見的，他們多半擔憂韓國音樂產業的發展會日漸失衡、甚至變得畸形。一方面因為大型經

紀公司的托辣斯化太嚴重、垂直整合力量太強，相對地，唱片公司（尤其是獨立廠牌）的創作空間和可用資源都被擠壓。另方面，當電子或嘻哈舞曲成為所謂 K-Pop 這個新類型的主流，罐頭化和拼貼化的情形也使得其他類型歌曲的能見度變低。結果這造成了一個諷刺現象：K-Pop 在全球愈擴散愈流行，韓國流行音樂的廣度和厚度反而越萎縮。

袁：我前年去仁川音樂節，與許多韓國在地的樂團聊天，他們都認為像 Super Junior、少女時代等，都不是他們本地樂迷心中的 K-Pop，而是韓國以外的人認為 K-Pop 的模樣。其實韓國從戰後美軍駐紮的影響至今，流行音樂的底蘊是很好的，他們有許多藍調、爵士、搖滾的獨立樂團，歷史悠久，樂手都很厲害，只是表演沒有那麼多的包裝、當然也沒那麼美型。相對的，這一波韓國音樂經常被批評為「複製與貼上」模式，花費的時間與技術成本很低，把大多數時間和金錢都轉去做視覺的優化，因為他們認為現在是看音樂、而非聽音樂的年代。

即便是如此，我卻不認為台灣在音樂風格上需要走韓國一樣的路，因為我們的美學習慣、要求、感受度是不同的。K-Pop 一開始的確很吸睛，但是能用這樣的方式吸引注意力多久呢？好看與耐看是不同的。台灣該學習韓國的方向不是去拷貝偶像、歌曲或舞蹈，而是在前面我們講到的 CT 層次上急起直追。

李：我完全同意。如果看到人家賣什麼賺錢，你只想得到要去拷貝製造跟著賣，那肯定不會成功。更何況，韓國流行音樂也還在瞬息萬變。前一刻你以為 SM 模式引領潮流，下一刻 YG 就用不太一樣的偶像定位和音樂品味衝上

浪頭。甚至，最近一兩年因為焦慮 K-Pop 遲早會退潮，有些公司開始也會把觸角伸向相對另類的獨立樂界。就像我一開始說的，我們不能只看到韓流音樂的模組化，而忽略留意它如何吸納、轉而收編各種衝突能量的彈性。

如果 K-Pop 風潮真的能夠給我們什麼明確的啟示，那麼首先要釐清的就是：不要滿心只想著把流行音樂當成一個有商機的潮流來搞，請回到基本面，重新強化音樂在數位時代的文化底蘊和科技基礎建設，尤其是軟體和內容面的基礎建設。比如台灣政府或產業想要投資來複製一個台版的 PSY 或少女時代，在我看來相當不智；就連他們後來出的新歌都因為太過自我複製，而被韓國社會自己批評了。而且別忘了，PSY 不是無中生有、偶像工廠搞出來的流行商品，他其實過去在韓國本地一直都有在努力耕耘，而且是相對比較獨立性的創作和表演。〈江南 Style〉創造的奇蹟，既是立基於十年文化科技的扎根建設，也是韓國音樂產業不斷更新自己的意外成果。這樣的不斷更新，是各種不同衝突力量持續的拉鋸與磨合：比如自我複製的商業邏輯 vs. 自我顛覆的創作邏輯，大眾口味的討好 vs. 小眾品味的探測，等等。所以我們需要的是促使本地流行音樂更能活絡而有生氣的政策、環境與平台，而不是短視近利對韓流的皮相模仿。

在地扎根

回家，也可以是通往世界的路

<div align="right">文・王思涵</div>

翻開二○一四年底首次由中國開辦的華語民謠獎得獎名單，幾乎由台灣戰後民謠發展老中青三代音樂人佔據。

榮獲「卓越貢獻大獎」是台灣民歌運動之父胡德夫。胡德夫是七十年代台灣灣早期民歌運動重要發起者及參與者，他長年為爭取族群權利與底層勞工而歌唱。而一舉奪得最佳民謠專輯、與最佳民謠製作兩項大獎的，則是以母語客家話創作與演唱的生祥樂隊，評審認為其專輯《我庄》「超越東西方音樂之界」的製作以及「孜孜不倦的突破嘗試」，實至名歸。此外還有獨立樂團農村武裝青年，以及於二○一三年復出發片的才女歌手曾淑勤。

有趣的是，在約莫同一時間，由台灣中子文化創辦的簡單生活節，首度移師上海開辦。這場被中國媒體視為台灣小清新音樂風行的盛會，在大牌華語明星之外，民謠音樂人的陣容尤其受到矚目，包括擔任 Street Voice 舞台開場嘉賓的四屆金曲獎得主林生祥、及其夥伴大竹研、以及同樣也曾獲四屆金曲獎肯定、原住民警察歌手陳建年，還有來自台東的 Suming（舒米恩）。

回顧台灣流行音樂發展，「扎根土地」的音樂創作人一直是最有活力、最珍貴的聲音。比如一九七○年代的民歌運動，一方面帶動後來台灣流行音樂發展的文藝氣息與商業規模，另一方面，也讓從原鄉土地出發的創作者受到

更多關注，包括前述的胡德夫、陳達等傳奇歌手。此外，又如獨立廠牌野火樂集、大大樹音樂、角頭音樂等，都致力於為原創民謠而努力。尤其是大大樹舉辦的流浪之歌音樂節，至今已有十四年歷史，可說是台灣本土音樂創作與世界音樂交流互動最重要的展演平台。而大大樹與林生祥長年緊密的合作，更是將台灣南部的客家音樂與農鄉意識帶上舞台最重要的案例。

由張四十三領導的角頭，則是另一頁傳奇。以原住民素人歌手拿下金曲獎的陳建年，大部分的專輯都是與角頭合作。角頭顛覆既有音樂工業的製作與宣傳模式，在蕭青陽令人驚豔的專輯封面設計裡，以色彩鮮明、黑膠大小般的 CD 包裝，打破傳統通路能見度低的困境。同時，也積極拓展海洋音樂祭、舞台劇等各種跨界表演的可能。其彈性的製作方式，也讓一些不願意進入流行音樂產業的傳統音樂人，可以不脫離土地生活地自在創作。

事實上，有別於民謠發展經常是一種鄉愁意識，對許多台灣音樂人來說，「回家」或「回到土地」，不只涉及音樂上的形式風格或是內容態度，更是作為人本身的一種生活選擇。最重要的是，在他們回家的路上，不論是音樂創作的題材深化、形式與各種創意結盟與突圍，都為下一世代全球音樂產業開啟各種想像空間。比如說，舒米恩舉辦的阿米斯音樂節以素人表演為主，吸引日本旅客；以及在宜蘭耕作生活的以莉高露，最近才成功以群眾募資預備推出第二張專輯。無論是創作高度或發行方式，在地扎根的音樂人都讓人耳目一新。

當台灣主流音樂界近來面臨中國本地勢力與南韓強勢崛起而焦慮，獨立音樂人更堅定希望回到家鄉創作與生活，並以更彈性多元的方式在世界舞台定位，這樣的情況下，新的音樂體系與思維應該如何建立？

這個單元，我們邀請同樣擁有土地關懷但不同世代與背景的兩位來對談，分享他們作為創作者現今面臨的挑戰，以及他們如何從母語創作、文化的傳承與創新、議題深化、現場演出、海外市場到跨界連結與自主性等面向突破，共同摸索出台灣音樂的路。

林生祥從觀子音樂坑、交工樂隊到生祥樂隊，雖然以母語客家話創作，對大部分的人來說有些隔閡，但他無論在為社會發聲，或是器樂創作的突破的路上，成就有目共睹。樂評人馬世芳甚至認為，這個美濃客家的孩子，已經做出了拿到全世界都足以讓台灣人抬頭挺胸的音樂；去年的專輯《我庄》更把台灣這塊島嶼上玩民謠、搞搖滾的同代人，遠遠甩到了後面。Suming 的發跡稍晚生祥老師一個世代，同樣從學生時代開始寫歌，以圖騰在海洋音樂發光，爾後獨立並發行阿美語與國語專輯，在在得到肯定，近年回到故鄉舉辦阿米斯音樂節與都蘭小旅行等，多才多藝，而且真誠不懈地嘗試跨界連結，值得關注。

訪談最有趣的當屬兩位音樂人對年輕人的重視。林生祥因為女兒的關係，近來積極製作童謠，希望小孩子能充滿活力與能量地唱歌，而非痛苦的跟上整齊劃一卻無聊的節奏，收到市場絕佳回響。Suming 長年關懷部落青年早不是新聞，但在音樂創作上，他更是抱著希望部落弟弟妹妹，能夠哈「美」（阿美族）而非哈日哈韓的企圖心，雖不是在流行音樂工業產業，卻貼近青少年對愛情與流行影像的嚮往，誠意動人。

音樂人紮根在地之所以有力量、也充滿未來感，不只是為了確保走向世界競爭的同時，仍永遠擁有自己的獨特性；回到初衷，更是對生長在同一塊土地上的下一代，最真摯的祝福。

舒米恩在都蘭（舒米恩提供）。

在地扎根 對談：

「在前進的路上，
尋找扎根的機會。」

創作音樂人 **林生祥**

10

創作音樂人

Suming

舒米恩 Suming

來自台東都蘭部落,圖騰樂團主唱及吉他手。以《Suming》個人同名創作專輯獲得第二十二屆金曲獎最佳原住民語專輯獎,並舉辦阿米斯音樂節,致力推廣阿美族文化。曾演出電影《跳格子》,獲第四十五屆金馬獎最佳新演員。

林生祥

生於高雄美濃,「生祥樂隊」主唱、吉他手、月琴手。投入客家新音樂創作多年,曾獲金曲獎最佳作曲人、最佳製作人、最佳客語歌手、最佳客語專輯等獎項肯定,並多次受邀參與國內外民謠、世界音樂節演出。

李明璁（以下簡稱李）：全球化時代，在地扎根的意義在整個流行音樂的發展競爭中反而更具有獨特性。兩位都有自己的原鄉淵源，一個在美濃，一個在都蘭，很想知道家對你們創作音樂的意義是什麼？

母語創作，來自其他語言的刺激

林生祥（以下簡稱林）：我大學的時候玩過重金屬，但怎麼弄就是不像。那時我聽到林強〈向前行〉，還有伍佰跟陳明章所謂新台語歌運動的音樂，有一股特別的味道，就想說我是一個客家人，我也想成為一個音樂人，可以做什麼？一九九四年，我用客家山歌的元素寫下第一首母語創作，那東西我並沒有特別學習，單純源自於我小時候的生活經驗，結婚或送葬隊伍的山歌唸唱傳到腦子，然後就變成創作。寫了之後，發現自己的作品跳出來，在所謂流行音樂的範疇裡頭，因為連結母語文化，有自己的個性，於是就覺得我應該要走這條路。我曾經用民謠搖滾編制回到家鄉在廟口演出，被鄉親轟下台，所以後來搞嗩吶，搞傳統的打擊樂器，一路走來演變成現在的音樂。二〇〇一年開始我到世界各地演出，因為你的音樂來自原鄉，沒有被取代性，邀請你的單位找不到可以替代你的人，所以有機會到世界任何地方演出。

李：很本土的東西到國外有兩種可能性，一種是不可替代，所以很新鮮，另外一種是不熟悉，幹嘛要聽：就產業來講，自然希望多推廣前者，減少後者的隔閡。

林：莫言有一篇散文叫〈超越故鄉〉，我讀到他一個觀點，眼淚就掉下來。他說，如果創作可以書寫到共通的人性，就取得世界的通行證。Suming 和我的音樂來自在地文化根源，如果書寫的主題通往全世界，照理講大家都聽得懂。

「因為你的音樂來自原鄉，無法取代，
邀請你的單位找不到可替代你的人，
所以有機會到世界任何地方演出。」

即便我英文那麼爛，對我來講，出國演出沒有差很多，因為我在台灣，大部分人也聽不太懂我在唱什麼，他們是透過閱讀歌詞來了解。不管在台灣或在國外演出，我都會花簡短的時間解釋我在唱什麼東西。有次我在德國音樂節演出，那次演出的作品以《臨暗》那張專輯為主，講都市勞工的問題，我用那麼破的英文講，大家也聽得懂。追根究柢還是作品展現的思想、價值觀與立場。

Suming：到台北之前，我沒有很在乎自己家鄉的文化。國小、國中都在部落裡面，部落的平地人比原住民少，家裡與教會都講母語，上學講中文，很習慣自動切換頻道。真正的刺激感應該是來到都會區，講到台東來的又是原住民，大家的刻板印象迎面而來，心裡會有很多的問號；那些應該要驕傲的東西像是阿妹啊，講出來又覺得自己好像沒立場，因為我沒有很了解我以前文化的東西。很多自卑，很多的矛盾，讓我想說我是不是要回去看我的家，我到底是誰？是這樣被外圍的東西給刺激到了！還有一個比較大的刺激是當兵，我在台南、高雄當兵，天哪，都講台語，我好像出國兩年，根本聽不懂。在都蘭我們不會在外面講母語，好像已接受母語是次等的，當兵那時對我語言的刺激感非常大，才開始想寫母語的歌，也因為這樣重新發覺了都蘭的好。不過，這十年都蘭變化太大，我也嚇到了，本來它還是我的避風港，現在卻變成我要保護我的避風港。

勇於嘗試新的音樂素材

李：我有一陣子在研究韓國流行音樂，一個研究原住民音樂的朋友跟我說，韓國流行音樂跟部落也有關係，他給我你很久以前的 MV〈Kayoing〉，我一看太有趣了，是個部落少女時代的概念，雖然很陽春。我們一直以為韓國流行音樂很前端，跟本土的部落沒有關聯，事實上部落的年輕人有可能挪用遠方的東西，拼貼組合發展自己的想像或認

同。剛剛我們談到的母語創作的緣起，接下來可以談談創作的題材與形式怎麼跨越邊界做不同的連結？

Suming：都很直覺耶哈哈。我不是真的玩樂團出身，國小國中參加樂隊，高中管樂隊吹豎笛，在教會受鋼琴的訓練，當然，部落媽媽教孩子也不是很正統，都是用感覺，背久就變成你的反射動作，因為這樣子，我很容易接受新的音樂元素。

二○○五年我進彎的音樂，隔年圖騰發第一張專輯，接著韓流就來了，我妹妹本來很哈日，變哈韓，哥哥的樂團都不哈，我有點被刺激到，想試試電音到底在幹嘛，剛好自己在做母語創作，就把這兩件事情結合一起，目的是要我妹妹喜歡我唱的母語，不要再哈韓了。結果妹妹沒有多大的感覺，反而是部落的青少年小朋友很多都在跳上街舞，他們一天到晚在看韓國偶像 Super Junior 的表演，聽到母語歌長這樣反應很大：「哥，這好酷喔！」二○○八年因為金融風暴，發唱片變得極度的困難，我就想說那好，我們自己來拍 MV。

事實上，我這幾年做音樂的變化也滿大的，電音以外，又做古典的絃樂團，還跟沖繩的一個樂團做拉丁音樂，今年想要把圖騰找回來，繼續做搖滾，自己也出了一張比較偏民謠風的專輯，這五年玩的風格愈來愈多，有點腦袋爆炸了。這些的確都是材料，創造出什麼樣的組合與主題，跟我的生活與我關注的事情都連在一起。

林：我不太管什麼韓流、哈日，我想我不可能成為他們。

Suming：你成為他們超可怕吧（眾人大笑）！聽說你做電玩耶，我們都瘋狂了！

「這十幾年都蘭變化太大，我也嚇到了，
本來它還是我的避風港，
現在卻變成我要保護我的避風港。」

林：中研院想開發跟傳統有關的電玩，他們設定的主題是陣頭，以及簡單的愛情故事：大概就是到哪個廟碰到什麼陣頭要跳下去玩。有一個專門研究北管的音樂顧問提供重要曲目讓我們去編，我想說這樣很好啊，可以透過打電動、打節奏遊戲認識台灣傳統音樂。結果真的非常、非常難，我後來乾脆當作是一個自我訓練。我們這個電玩音樂還是手工做的，沒有用電子樂器 MIDI：用真的樂器下去彈，錄製成本比一般高。

我的想法是這樣，《大地書房》有一首歌〈假黎婆〉寫鍾理和的阿孃，不是他親生阿孃，是排灣族的，我寫那首曲子的時候想到要參考兩種傳統曲子來寫，第一個是客家山歌裡的半山謠，是客家人跟平埔族相愛卻無法在一起的悲傷曲目，另外我找了一首排灣族的傳統曲子。其實鍾理和的小說裡，早就出現過有人在唱從恆春半島來的〈思想起〉。所以音樂文化流動一直都在，也會相互影響。恆春民謠，歌仔戲，我都會學，學了把它拿來做我的創作元素。像我新專輯在寫工業，我要想辦法找到一個立場去書寫。我發現美濃雖然好山好水，但石化空汙程度卻排很前面。我想起後勁在二十五年前有一件很著名的事情，就是居民把他們虔誠信仰的保生大帝扛出來反五輕。剛好最近我就在做陣頭電玩的北管，這就可以串連起來了。所以我的所謂跨界方式大概就是這樣，韓流日流我都無感，我就幹我的事情，從題材來找我需要的元素，每次我都覺得有新的學習、創作新的可能性。所以這次做的樂種，跟之前那九張又不一樣了。

李：生祥跟大竹研合作的經驗非常經典有趣，一個在地扎根的人跟遠方另一個在地扎根的人，在某個機緣下開始合作，激盪出完全新的東西，其實很有全球感。

林：其實我覺得台灣多數音樂人節奏都不太好，因為漢人文化裡面沒有跳舞的傳統，相對的原住民節奏感就非常自然。所謂好的節奏不是你對Click可以對得多麼精準，不，你看非洲的打擊樂手，他的節拍不是很穩，但Grooving卻非常好。平安隆曾經跟我講過一件事，他說，要做一個真正好的沖繩三線演奏家，舞一定要跳得好，因為你只有親身下去跳才會知道節奏是什麼。平安隆跳舞好性感！一個五十幾歲的男性音樂人跳舞很難用性感來形容，可是真的，他跳的傳統舞好好看。

我跟平安隆與大竹研是在流浪之歌音樂節認識，很對味，我想Suming跟沖繩的拉丁樂團合作應該也是，很容易溝通。民謠藝人跟民謠藝人的溝通其實比較快速，因為樂種像，知道彼此在幹嘛。

素人音樂祭，回歸部落文化

李：在地扎根經常有一些橫向的結盟關係，這對音樂產值或音樂文化來講，似乎都滿有擴大聽眾群與強化認同的意義。是不是有些例子可以分享？

Suming：我也在摸索。這幾年，我確實在部落累積一些自己很想做的工作，之前因為做青少年文化教育的賣票演唱會「海邊的孩子」做了九年，部落對我的信任感比較充足，前年才開始在部落裡辦阿米斯音樂節。在部落辦賣票演唱會真的很辛苦，怎麼可能讓人家花錢來看素人。愛心只有一次，真的是只能靠一點一滴的愛心來累積口碑。但素人在表演的過程中也累積了經驗，愈來愈精彩才可以發展成後來的阿米斯音樂節。

「海邊的孩子」唱到第五、六年的時候，我去沖繩音樂節，有一個小小舞台，但那舞台所有表演者都是沖繩的，有現代也有傳統，那舞台好酷喔，上去每個人都在彈沖繩調，有搖滾、電音與民謠。雖然其他舞台有一些知名的樂團，但對我來講，那些我去東京看就好啦，幹嘛來沖繩看，只有那個舞台讓我覺得來這裡值得。

後來去鹿兒島音樂節，它也是阿米斯音樂節很重要的觀摩對象，表演全是素人，總共才五個節目，很難想像這也叫音樂節，還可以賣票，且賣這麼貴。會場裡全部攤位都是鹿兒島人，雖然他們比起沖繩跟日本本島較為接近，但他們還是一直在那邊講鹿兒島的特色，賣火山灰做的洗面乳啊，或手作的食材等等。最酷的還是表演，素人壓軸，二、三十個人對著觀眾演奏森巴音樂，魅力好強。

那時我就有一個想法，阿美族有文化特色，就像沖繩；講社區，都蘭還算團結。但，我們有觀眾嗎？這確實考驗節目與攤位的設計。但魏德聖都可以用素人拍《賽德克巴萊》，為什麼我們不能用素人來辦音樂節？而且阿美族的歌舞文化本來就比較豐富。覺得有機會，我就一方面開始蒐集資訊，一方面跟部落裡的人協調。五十歲左右的老人家可能看新聞以為音樂節就是墾丁春吶，他們會說：幹嘛辦音樂節？Suming學壞了，要把我們部落摧毀哖。我只能不斷解釋：我們的音樂節要怎麼做。

以前部落表演，通常是縣府辦的活動開場，壓軸都是外地人。我說阿公阿嬤這次你們都是我的壓軸，他們會懷疑，沒那個自信，因為長久以來沒有人給

部落的人機會。所以也要邀請圖騰、以莉高露、張震嶽等等，來當我們的開場。張震嶽當開場耶，除了大家開心，也等於幫部落建立信心。

可我後來發現，如果一直主打張震嶽，那來的人就只是為了張震嶽而來，所以這些明星都不在我的宣傳名單上面，我們不做節目表，做了也沒用，因為其他素人你根本不認識。攤位也是，全部都是部落擺攤，事實上，要他們做生意還滿矛盾的，就好像玩扮家家酒，有東西賣就賣，沒東西也沒關係，但是我都會規定要有原住民的特色。誰會吃阿美族的魚湯啊？跟海產店比起來很原始，只有鹽巴跟生薑，可是有一攤哥哥很酷，他戴一個GoPro去射魚，賣魚湯那天就把影片放在平板電腦播放，一碗魚湯一百塊，一下午就賣完，我後來發現，這些客人跟一般去三仙台的陸客完全不一樣。可能是我們散發出來的訊息都是訴求我們部落文化，也沒有把明星放在裡面，所以那些人真的是為了原住民而來的。

做阿米斯音樂節也是希望部落人不會因為豐年祭而被束縛，自我設限。讓我們開始練習做點新的事情…春天有部落小旅行，夏天有豐年祭，冬天有阿米斯音樂節。如果一整年都散發相關訊息，我相信來的人就會是為了文化本身，客群當然不一樣。東河很可惜，那邊也有阿美族的部落，但它一整年都在散發肉包的訊息（編按：台東東河鄉的包子是知名土產），所以來的人都只是為了肉包。都蘭還有機會，我們還在努力，把傳播訊息的源頭拉到我們自己身上，決定來都蘭的人是誰。

我們也不相信ＢＯＴ，或許阿米斯音樂節能提供另外一種「從人開始」的發展方式。音樂節做了兩年，今年休息，國外音樂節也不是每年辦，人跟自然環境其實要建立一個和平的循環。我今年休息，另一方面也在摸索部落小旅行、

舒米恩在阿米斯音樂節舞台上表演。（舒米恩提供）

樂進未來

阿美族豐年祭跟阿米斯音樂節之間的關係，因為都蘭已經不像以前的都蘭。以前原住民占多數，現在有新移民，而且新移民不只是外籍新娘，有些都會區的人跑去鄉下買地蓋民宿做生意，所以都蘭原住民跟平地非原住民人口已經是五比五。這時候就要趕快抓住在地文化的訊息傳播權，以免重蹈東河被包子消費掉的尷尬。

李：在地扎根的創作音樂人有時比較安於居地，但在這個年代或許可以跟傳統唱片工業如何生產或者安排巡演的邏輯不太一樣，想聽聽你們跨出家鄉四處巡演的經驗？

林：有一次我的歌迷找美濃的導覽員，要求導覽行程是永豐寫的歌詞裡所出現的場景，很好玩。我們一直想搞一個在地的音樂節，扎根母語文化的發展，尤其美濃經過二十幾年的抗爭文化，照理講應該累積好多故事可說，只是在思考何時是出手的時機。像 Suming 擔心庸俗化的觀光，我們也是戒慎恐懼；另外，現在免費音樂節實在太多了。

很多人說發展一定要向大陸靠攏？我是沒什麼機會去大陸。但這幾年去日本很多次，結果阿米斯音樂節去年來了一百多位日本客人。我們音樂節也不過兩千人參與，第一次看到部落裡這麼多外國人，很奇妙的感覺。

售票演出取代專輯銷售收入

林：這個年代不要太去思考所謂 CD 銷售量，賣一萬張跟兩萬張對產業來講差別實在不大。最後還是要走向售票演唱會，售票是一個音樂人生存下來很重要的事。我很慢才辦售票演出，第一次正式售票是在二○一三年《我庄》巡迴，以前在河岸留言演出並沒有那麼認真去思考。有的時候會想，如果我在這條路倒下來，後面要做母語的會說

二〇一四年的美濃山下音樂會。（鍾承庭提供）

林生祥在美濃山下音樂會。（鍾承庭提供）

你看林生祥倒下來，大家都會怕，所以責任重大。

售票其實跟創作內容、錄音品質還有樂團現場演出能力有很大很大的關係。我今年出道第十八年，一直面對 Live 也不太會困擾了。去年「我等就來唱山歌」在 Legacy 是我第一場售票滿場，而且票賣得很快，給了我信心，我想「菊花夜行軍」再挑戰，給自己一個動力。

Suming：成為第一個登上小巨蛋的客家歌手！（眾人鼓掌）

林：倒不一定選擇小巨蛋，那個場地不太行，好的音場很重要。而且在那辦演唱會真的要想到成本問題，沒算好，得背債一輩子。對我來講，售票每一步都會踏得戰戰兢兢，不敢貿然開大型演唱會。

這幾年因為小孩出生，開始做童謠合輯，做得很開心。我對之前聽到的童謠都很不滿意，唱歌切得這麼整齊，訓練的過程一定是讓小孩痛苦得要死。我的看法是，童謠唱得不整齊沒有關係，最重要的是要很有活力，很有能量，然後是在玩樂之中帶有教育任務。三張童謠合輯是由高雄市客委會出資製作，政府出版品很少看到銷售量，拿來送比較多啊，但那三張加起來破萬了。那三張可能累積許多父母的群眾，因為根本沒有宣傳，第三張去年十二月出，一月就沒貨，算是成績很好，所以我今年決定再做一張青少年的合輯。客家母語到我女兒那一代大概就垮掉了，像我小孩那樣母語講那麼好、那麼土的很少了，我們是剛好有環境，其他大概都不行。但做一步算一步，今年其實是工作超量的一年，但總是做得很快樂！

Suming：接下來我要出國！東河鄉曾經有七個高砂義勇軍，最後一個活著的前年去世了。我要去新幾內亞找阿公以前打仗的地方，他們出生的年代都在打仗，幫日本人打完後幫國民黨，他們有很多故事，可是很多土地都被新台幣打掉了。我想要寫歌，讓這些記憶跟年輕人有一個新的連結，因為我們現在也像是出來打仗，很多土地都被新台幣打掉了。走完新幾內亞，九月去新克里多米亞一個月，在南太平洋，紐西蘭北邊，跟一個紀錄片拍攝團隊環島。那邊有一個雷鬼樂團，他們當地的流行樂就是雷鬼，好酷。總之，我一直都在前進的路上，尋求在地的創作發展空間。

樂進未來——台灣流行音樂的十個關鍵課題

統籌策劃｜李明璁

總 編 輯｜湯皓全

專案主編｜張婉昀

責任編輯｜鍾宜君

專文作者｜王思涵、李明璁、姜佩君、張婉昀、黃亭境、葉博理、蔡佩錞（依姓氏筆劃排列）

封面與章名頁繪圖｜鄺曉葦

封面與美術設計｜顏一立

內頁圖表｜林宜德

內頁排版｜林家琪

攝 影｜李佳霖、陳翔、張婉昀、鄭允人、蔡佩錞（依姓氏筆劃排列）

圖片授權｜中子文化、何東洪、李明璁、林揮斌、林暐哲音樂社、河岸留言、相信音樂、
　　　　　張逸聖、舒米恩Suming、黃建勳（昆蟲白）、葉宛青、誠品音樂、鍾承庭
　　　　　（依姓氏或單位名稱筆劃排列）

審 定｜陳俊斌

校 對｜陳錦輝、莊崇暉、李玲甄、劉定衡

特別感謝台北市文化基金會提供對談場地與諸多協助

企劃執行與總經銷｜大塊文化出版股份有限公司

台北市 10550 南京東路四段 25 號 11 樓

www.locuspublishing.com

讀者服務專線｜ 0800-006689

電 話｜ (02) 87123898

傳 真｜ (02) 87123897

郵撥帳號｜ 18955675

戶 名｜大塊文化出版股份有限公司

指導單位｜文化部、臺北市政府

出 版 者｜臺北市政府文化局

地 址｜臺北市市府路一號四樓

網 址｜ http://www.culture.gov.taipei/

製 版｜瑞豐實業股份有限公司

初版一刷｜ 2015 年 11 月 30 日

初版二刷｜ 2019 年 3 月 25 日

定 價｜新台幣 380 元

樂進未來 / 大塊文化編輯部作.
-- 初版 . -- 臺北市：大塊文化, 2015.12
面； 公分
ISBN 978-986-213-647-8（平裝）
1. 流行音樂 2. 文集 3. 臺灣

910.7 104020376